Guido de Werd

STIFTSKIRCHE ST. MARIAE HIMMELFAHRT

in Kleve

T0338930

Deutscher Kunstverlag Berlin München

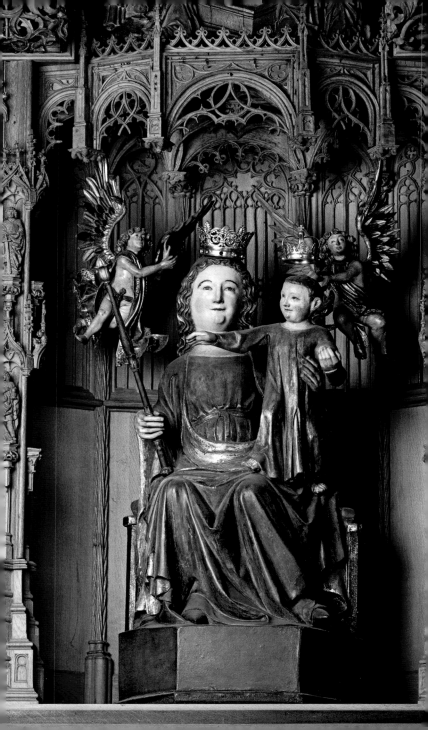

Marienaltar, Gnadenbild, 1. Hälfte 14. Jahrhundert

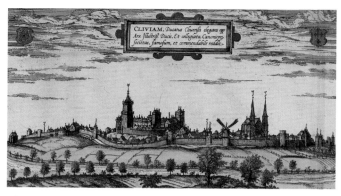

Blick auf die Burg und die Stiftskirche Kleve von Nordwesten, Kupferstich aus dem Städtebuch von Braun und Hogenberg, 1572

EINFÜHRUNG

D as Stadtbild von Kleve wird noch heute durch zwei mittelalterliche Bauwerke geprägt. Auf dem steilen Burgberg über dem Kermisdahl lagert breit die Burg der Grafen und späteren Herzöge von Kleve, überragt von dem 54 m hohen Schwanenturm. Das Gegengewicht zu diesem mächtigen weltlichen Gebäudekomplex bildet der sich auf dem zweiten Klever Berg, dem nördlich gelegenen Kirchberg, erhebende gotische Sakralbau der heutigen Propsteikirche St. Mariae Himmelfahrt, der ehemaligen Stiftskirche (Abb. oben). Mit ihrem doppeltürmigen Westwerk und ihrem 62 m langen Kirchenschiff behauptet sie sich neben ihrem mächtigen Nachbarn. Beide Bauten verkörpern weltliche und geistliche Herrschaft über Stadt und Land. Auch dem Reisenden, der mit der Geschichte der Stadt und des Herzogtums Kleve nicht vertraut ist, vermitteln die Dimensionen dieser Bauwerke, ihr dominierendes Verhältnis zu den Bürgerhäusern und schließlich ihre Fernwirkung eine Ahnung von den Machtverhältnissen und -verknüpfungen zwischen den Besitzern von Burg und Kirche. Das hoheitsvolle Äußere findet seine Entsprechung in der bedeutenden künstlerischen Ausstattung der Kirche.

Blick von der Schwanenburg

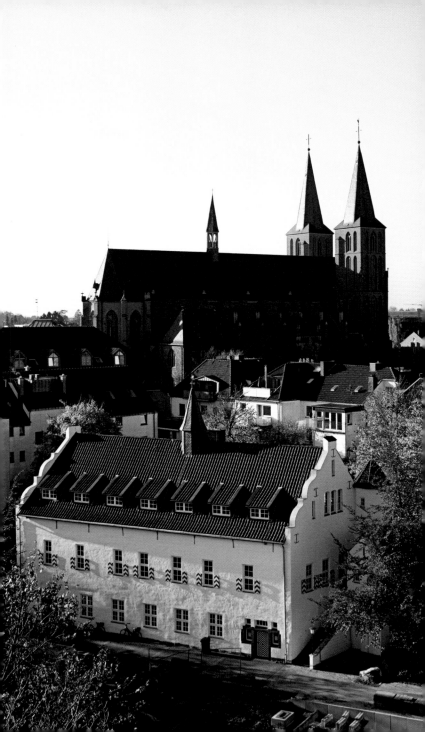

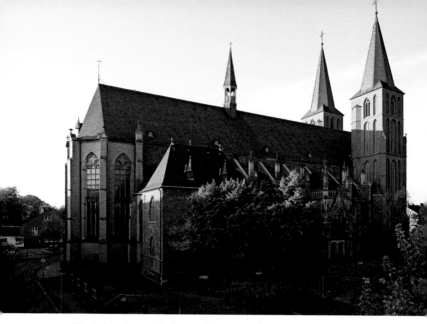

Die Stiftskirche von Nordwesten, Mitte unten das Ehrenmal von Ewald Mataré

DAS KOLLEGIATSSTIFT

Gründung und Verlegung nach Kleve

Neben der bereits im 12. Jahrhundert in Kleve erbauten Burg mit einer Burgkapelle, die vermutlich durch die Vermittlung der Kaiserin Theophanu dem hl. Nikolaus geweiht wurde, besaß das Klever Grafenhaus eine Nebenresidenz, die im 13. und in der ersten Hälfte des 14. Jahrhunderts als Wohnsitz bevorzugt wurde. Diese lag in der Nähe der Stadt Kalkar auf dem Monterberg und wurde im 17. Jahrhundert abgebrochen. Die Burg besaß eine Kapelle. Innerhalb der Vorburg ließ Graf Dietrich IX. eine zweite selbstständige Kapelle errichten, die 1327 vollendet und von Erzbischof Heinrich II. von Köln geweiht wurde. Diese Kapelle sollte die Heimstatt eines Kollegiatsstifts werden, dessen Gründung Graf Dietrich 1333 beim Erzbischof Walram von Köln beantragte. Der Erzbischof prüfte sorgfältig die örtlichen Voraussetzungen und finanziellen Sicherungen und

genehmigte 1334 die Gründung des Stifts. Er ernannte sieben ihm vorgeschlagene Herren zu Kanonikern, die an ihre Spitze einen Dechanten wählten. Die Hauptaufgaben der Kanoniker bestanden darin, dem Grafenhaus eine Grablege zu bieten und das ständige Gebet zu sichern sowie in der Heranziehung von Hofbeamten.

Doch bereits wenige Jahre nach der Gründung beschloss Graf Dietrich IX. die Verlegung des Stifts nach Kleve. Der Grund für diese Maßnahme war vermutlich ein 1333 geschlossener Erb- und Freundschaftsvertrag zwischen den Grafen von Kleve und den Grafen von Geldern, durch den die Bedrohung Kleves entfiel. Kleve mit seiner direkt unterhalb der Burg gelegenen Stadt wurde nun wieder als Residenz gegenüber dem abgelegenen Monterberg bevorzugt.

Der Vorgängerbau

Auf dem Kirchberg stand die dem Evangelisten Johannes geweihte Pfarrkirche. Erstmals erwähnt wird sie im 12. Jahrhundert in einer Stiftungsurkunde der Gräfin Adelheid von Sulzbach, der Gemahlin Dietrichs III. von Kleve (zwischen 1167 und 1174); bereits 1162 wird als Pfarrer (oder Burgkaplan) ein Hernestus genannt. 1269 übertrug Graf Dietrich VII. von Kleve die Betreuung dieses »ecclesia superior« genannten Gotteshauses den Prämonstratensermönchen des nahe gelegenen Stifts Bedburg. Lange Zeit bildeten archivalische Nachrichten die einzigen Quellen über die alte Pfarrkirche, bis bei Grabungen im Zusammenhang mit dem Wiederaufbau der ehemaligen Stiftskirche nach den Zerstörungen des Zweiten Weltkriegs ihre Fundamente entdeckt wurden. Diese belegen, dass die alte romanische Pfarrkirche eine dreischiffige Basilika aus Tuffstein war. Vier schwere Pfeilerpaare trennten das ca. 7 m breite Mittelschiff von den schmaleren Seitenschiffen. Der Chor des Mittelschiffs wurde von einer halbrunden Apsis geschlossen und durch Mauern von den Seitenchören getrennt. Die Länge der alten Kirche erstreckte sich mit ca. 27 m über mehr als fünf Joche des heutigen Baues. Ihre Breite betrug insgesamt fast 16 m.

Neubau der Stiftskirche

Nachdem Kleve 1338 wieder die bevorzugte Residenz der Grafen von Kleve geworden war, beschloss Dietrich IX., das 1334 auf dem Monterberg gegründete Kollegiatsstift dorthin zu verlegen. Hierfür mussten mehrere Hindernisse überwunden werden: Das Prämonstratenserstift Bedburg willigte erst in die Aufgabe der Johanneskirche ein, nachdem es durch einen komplizierten Kirchentausch ausreichend entschädigt worden war. Nach der Einigung weigerte sich der Pfarrer, der Prämonstratensermönch Werner von Woringh, noch drei Jahre lang, die Verlegung des Stiftskollegiums in seine Kirche zu akzeptieren. Erst am 4. Februar 1341, als ihm die Beibehaltung seiner Stelle als Pfarrer zugesichert wurde, gab er seine Zustimmung. Einige Monate später, am 7. Juli, trat er selbst von diesem Amt zurück.

Die romanische Johanneskirche erwies sich für den Ausbau des Stifts als zu klein. Als sich das Stift noch auf dem Monterberg befand, reichten die Einkünfte durch die Pfründe nur für sieben Kanoniker. Für das neue Stift war eine Erweiterung auf dreizehn Kanoniker vorgesehen. Die Stiftskirche sollte dem Grafenhaus zudem als Grablege dienen und die ehemalige Grablege in der Prämonstratenserabtei Bedburg ersetzen. Ferner war die Gründung einer Stiftsschola geplant. Am 12. August 1341 konnte Graf Dietrich IX. endlich den Grundstein für den Bau einer neuen Stiftskirche legen.

Der Neubau, der von Osten nach Westen in ungewöhnlicher stilistischer Einheitlichkeit durchgeführt wurde, sollte etwas mehr als achtzig Jahre dauern und wurde 1426 mit der Vollendung der Westtürme abgeschlossen. Die alte Pfarrkirche wurde mit dem Fortschreiten des Neubaus abgerissen. Am 14. September 1356 vollzog der Kölner Erzbischof Wilhelm von Gennep die Weihe des neuen Chorraums. Als Patrone wurden die Muttergottes, Johannes der Evangelist und die Apostelfürsten Petrus und Paulus bestimmt. Damit war die erste Bauphase beendet und die neue Kirche konnte in Gebrauch genommen werden. Damals stand der östliche Teil der Kirche bis zum dritten Säulenpaar, wo der Lettner errichtet wurde. Diese östlichen

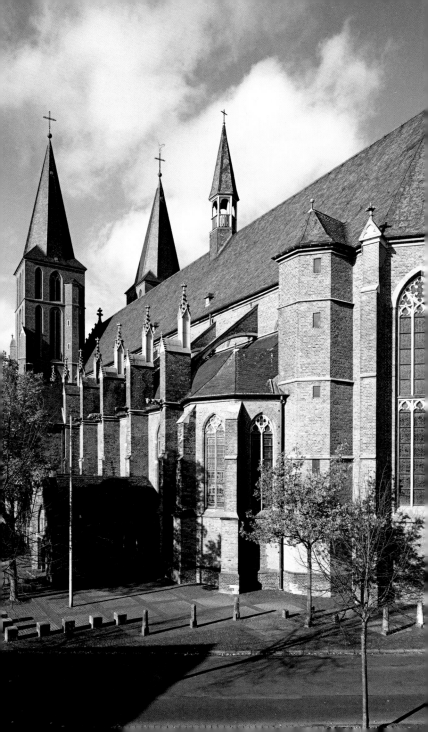

Säulenpaare unterscheiden sich durch ihre runden Basen und durch den doppelten Laubkranz auf den Kapitellen von denen des Langhauses, die auf achtzehneckigen Sockeln ruhen. Die zweite Bauphase endete 1394 mit der Vollendung des Kirchenschiffs und dem Bau des Nordturms. 1426 wurde die Bautätigkeit mit dem Bau des Südturms endgültig abgeschlossen.

Leider lassen sich zur Baugeschichte wenig konkrete Aussagen machen, da im Stiftsarchiv keine schriftlichen Quellen hierzu erhalten sind. Der Name des Baumeisters, der 1341 den Bau geplant und den Chor errichtet hat, ist unbekannt. Für den zweiten Bauabschnitt ist uns der Name eines Baumeisters Konrad Kovelens überliefert, der möglicherweise aus Koblenz stammte und zum ersten Mal 1358 als in der Hagschen Straße in Kleve wohnhaft erwähnt wird. Er dürfte um 1330 geboren worden sein. In den 1380er Jahren war er in Xanten am Bau des Südturms beschäftigt, wo er in den Quellen als »magister operis clivensis« erwähnt wird. Zusammen mit seinem Sohn Jan war er Ende der 1380er Jahre zudem am Rathausbau von Wesel beteiligt. Sein Todesjahr wird um 1390 angenommen, also kurz vor Abschluss des Klever Kirchenschiffs.

Die Verlegung des Stifts nach Kleve und der Neubau der Stiftskirche hatten auch eine Stadterweiterung zur Folge. Um im Süden des Kirchberges eine Stiftsimmunität zu schaffen, verlängerte die Stadt die aus dem 13. Jahrhundert stammende Stadtmauer der Unterstadt um den Kirchberg herum, von der Stechbahn zum Hagschen Tor und schließlich entlang der Quermauer bis zum Kermisdahl hin. Diese Erweiterung des Mauerrings bedeutete die Gründung eines neuen Stadtteils, der zur Unterscheidung von der auf dem Heideberg gelegenen Unterstadt Neu- oder Oberstadt genannt wurde. An der Nordseite der Kirche bildete eine niedrige Mauer die Grenze der Stiftsimmunität und trennte den Kirchhof vom Kleinen Markt. Östlich und südlich gruppierten sich die Wohnhäuser der Kanoniker und Vikare, die Propstei und die Stiftsschule um die Kirche herum. An diese ehemalige Bebauung erinnert noch heute der Name der südlich der Kirche verlaufenden Kapitelstraße.

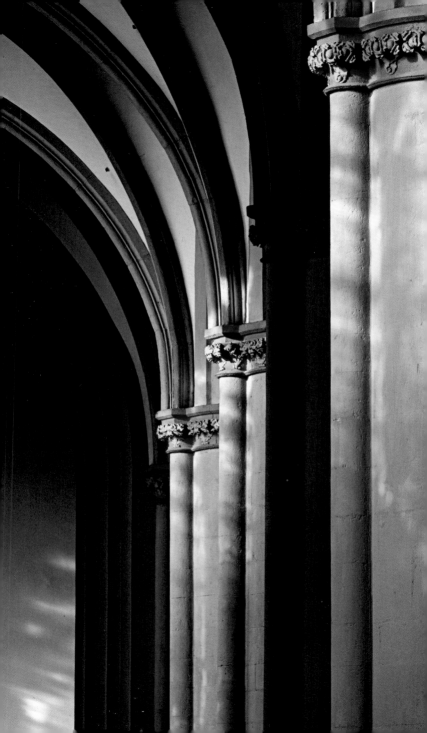

Die Geschichte des Stifts bis zur Säkularisation

Die bedeutungsvollste Epoche in der Geschichte des Klever Stifts lag im 14. und 15. Jahrhundert. 1356 erfolgte die Gründung einer Stiftsschola, die bis zur Auflösung des Stifts im Jahre 1802 als Lateinschule weitergeführt wurde. 1366 wird das Kapitel zum ersten Mal als vollständig erwähnt. Die sechs nach der Verlegung des Stifts neu gegründeten Pfründe waren Stiftungen von Klever Patrizierfamilien. Kurz vor 1400 plante Graf Adolf II., der 1417 auf dem Konzil von Konstanz als Adolf I. die Herzogswürde erwarb, die Einrichtung einer eigenen Propstei, die aber erst 1442 in die Tat umgesetzt wurde. Der vom Herzog ernannte Propst durfte allerdings nur die niederen Weihen, bis zum Subdiakon, empfangen, damit er nicht die Präbende eines Kanonikers an sich zog. Wohl erhielt der Propst für seine Teilnahme am Chor dieselben Präsenzgelder wie die Kanoniker, in der Hoffnung, auf diese Weise seine Anwesenheit am Stift zu fördern. Die ersten fünf Pröpste übten nämlich gleichzeitig das Amt eines herzoglichen Kanzlers aus. Unter den Klever Pröpsten befanden sich einige bedeutende Persönlichkeiten, wie der 1539 verstorbene Humanist Sibert van Riswick, der auch Propst von Wissel und Oldenzaal war. Neben dem Kapitel besaß die Stiftskirche elf mit Altären verbundene Vikarien. Wie bei den Pfründen (den Einkünften aus Stiftungen) der Kanoniker war auch die Finanzlage der Vikarien labil, so dass nicht immer alle Stellen besetzt waren.

Ihre Funktion als Grabkirche erfüllte die Stiftskirche bis zum Ende des 16. Jahrhunderts. Als Erster wurde 1347 Graf Dietrich IX. hier beigesetzt, als Letzte die Gemahlin Herzog Wilhelms des Reichen, Maria von Österreich, die 1581 in der Fürstengruft unter dem Chor bestattet wurde.

Die Situation des Stifts verschlechterte sich in der zweiten Hälfte des 16. Jahrhunderts, als die Herzöge nach der Vereinigung der Herzogtümer Jülich, Kleve und Berg sowie der Grafschaften Mark und Ravensberg 1521 für Residenz und Regierung der zentraler gelegenen bergischen Hauptstadt Düsseldorf den Vorzug gaben. Der dortigen Stiftskirche wurde auch die Funktion der Grablege übertragen.

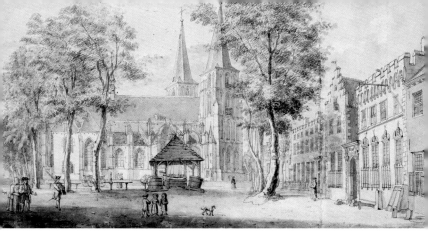

Jan de Beijer, Der Kleine Markt mit der Stiftskirche, 1746. Auf dem ummauerten Friedhof sind einige Kapellen mit Stationen des Kreuzwegs erkennbar.

Das Stift im 17. und 18. Jahrhundert

Herzog Johann Wilhelm von Jülich, Kleve und Berg starb 1609 in geistiger Umnachtung und kinderlos in Düsseldorf. Sein Tod löste einen Erbfolgestreit aus, von dem auch das Klever Stift betroffen war. Die erst 1521 vereinigten Herzogtümer Jülich-Kleve-Berg mit den Grafschaften Mark und Ravensberg wurden in ein nördliches und ein südliches Gebiet aufgeteilt. Im Vertrag von Xanten 1614 erhielt der Kurfürst von Brandenburg das Herzogtum Kleve und die Grafschaft Mark. Das protestantische Fürstenhaus in Berlin hatte wenig Interesse an der Förderung des katholischen Stifts in Kleve. Die Brandenburger beendeten die dem Stift gewährten Steuervergünstigungen, so dass sich dessen Finanzlage sehr schnell verschlechterte, was schließlich zu einem mangelnden Unterhalt der Gebäude führte. Mit dem materiellen Niedergang verband sich auch der soziale und intellektuelle Verfall des Stifts.

1664 gerieten die Stiftsherren mit dem brandenburgischen Statthalter Johann Moritz von Nassau-Siegen in einen Streit, der sowohl in den deutschen Ländern als auch in Holland viel Aufsehen erregte. Den Anlass bildete der Wunsch des baulustigen Statthalters, eine direkte Straßenverbindung zwischen dem sich im Umbau befindlichen Schloss und dem Nassauer Tor zu schaf-

fen, das den Zugang zu Moritz' Klever Prachtstraße, der Nassauer Allee, bildete. Für die Straßenführung musste die Stiftsschola an der Ecke Goldstraße/Kleiner Markt abgerissen und der Ostteil des Kirchhofes geopfert werden. Wegen der Immunität des Stiftsgeländes war die Zustimmung des Kapitels erforderlich. Das Angebot des Statthalters, die Lateinschule an anderer Stelle neu zu bauen, wurde von der Geistlichkeit abgelehnt. Durch deren starre Haltung ungeduldig geworden, ließ Johann Moritz im Juni 1665 in einer Nacht-und-Nebel-Aktion die Schola von hundert Arbeitern abbrechen und einen Weg über den Friedhof anlegen. Hierbei erlitten auch die Kanonikerhäuser und ihre Vorgärten großen Schaden. Empört wandte sich die katholische Geistlichkeit an den Kurfürsten in Berlin und versuchte gleichzeitig, dem Statthalter auf dem Prozessweg vor dem Reichskammergericht in Speyer Einhalt zu gebieten. Zwar erteilte der Kurfürst diesem die Anordnung, die Baumaßnahmen sofort einzustellen – aus Speyer traf sogar ein kaiserliches Mandat ein –, jedoch konnte dadurch weder der Schulabbruch noch die lärmbringende Straße quer über den Friedhof rückgängig gemacht werden.

Franzosenzeit und Säkularisation

Die größten Veränderungen erlitten Stift und Stiftskirche in den Jahren der französischen Herrschaft im Rheinland zwischen 1794 und 1813. Im Oktober 1794 eroberten französische Revolutionstruppen unter Marschall Ney den Niederrhein. Die preußische Regierung im Herzogtum Kleve hatte sich bereits einige Wochen zuvor in die Zitadelle der rechtsrheinisch gelegenen Festung Wesel zurückgezogen. Als die Nachricht von der Niederlage der kaiserlichen Truppen bei Fleurus im Juli 1794 Kleve erreichte, verließen mehrere Kanoniker, viele vermögende Familien und französische Emigranten in Panik die Stadt. Am 19. Oktober wurde Kleve eingenommen. Für die Einquartierung eines Teils des Anfang November zu ungefähr hunderttausend Mann angewachsenen französischen Heeres, das sich am Niederrhein zum Angriff gegen Holland

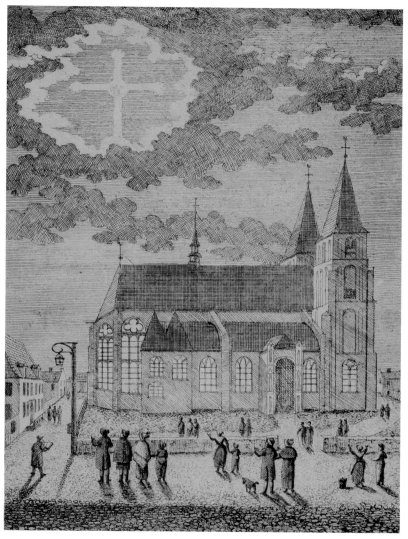

*Himmelserscheinung auf dem Kleinen Markt in Kleve, Karfreitag 1812,
als der Pastor mit seinen Gläubigen des Leiden des Herrn gedachte, die Juden bei
Vollmond Pascha feierten (stehend vor der Kirche) und in Paris die französischen
und russischen Gesandten ihre Verhandlungen abbrachen.*

rüstete, wurden in Kleve fast alle Bürgerhäuser beschlagnahmt. Sogar die Kirchen, deren Vermögen unmittelbar nach dem Einzug aufgrund des französischen Revolutionsgesetzes beschlagnahmt worden war, wurden für Unterkunft und Versorgung der Truppen verwendet: Seit dem 6. November dienten die Stiftskirche als Heu- und Strohmagazin für Pferde, die Reformierte Kirche an der Großen Straße als Schlachthof und die Minoritenkirche als Bäckerei. Dem Kircheninventar wurde von den Soldaten sehr viel Schaden zugefügt. So wurden die im Chor der Stiftskirche aufgestellten Grabtumben der Grafen und Herzöge aufgebrochen und geplündert. Einen wesentlichen Eingriff in die bestehenden Rechtsverhältnisse bedeutete die Aufhebung der alten Feudalrechte. Vor allem der Verlust aller Zehnten ließ die Haupteinnahmequelle des Stifts versiegen. Eine weitere Verschlechterung der Lage der kirchlichen Besitzungen verhütete das Konkordat, das Napoleon als Konsul 1801 mit Papst Pius VII. schloss und das auch in den durch den Frieden von Lunéville in den französischen Staat inkorporierten linksrheinischen Territorien galt. Hierin wurde vereinbart, der Kirche die noch nicht veräußerten kirchlichen Gebäude zurückzugeben und dem Klerus sogar eine staatliche Besoldung von 500 Francs jährlich zuzuweisen.

Am 9. Juni 1802 erfolgte dennoch die Säkularisation aller Stifte und Klöster in den vier rheinischen Departements. Für den linken, unteren Niederrhein bedeutete der Konsularbeschluss die Auflösung von vier Stiften und vierunddreißig Klöstern. Neben dem Klever Stift wurden die Stifte Xanten, Wissel und Kranenburg sowie das freiweltliche Damenstift Bedburg bei Kleve säkularisiert. Über die Vorgänge bei der Säkularisation des Klever Stifts sind wir wegen des Fehlens der Protokollbücher seit 1799 nur lückenhaft informiert. 1812 wurden diese mit anderen Teilen des Kirchenarchivs auf Befehl des Präfekten des Roer-Departements, zu dem Kleve gehörte, nach Androhung von schweren Strafen von ehemaligen Kanonikern dem Bürgermeister von Kleve ausgehändigt. Damals wurde auch die Stiftsimmunität, auf der sich der Friedhof der Gemeinde befand, aufgehoben. Die Mauer zum Kleinen Markt und der dort befindliche Kreuzweg wurden abgebrochen.

DIE PFARRKIRCHE

Das Kirchengebäude wurde 1802 der neuen Pfarre St. Mariae Himmelfahrt übergeben und für den Gebrauch als Pfarrkirche eingerichtet. Der Lettner, der den Kanonikerchor von der Laienkirche trennte, ist noch während der französischen Besatzungszeit abgerissen worden, so dass der Blick vom Langhaus auf den Hochchor frei wurde. Hätte der Lettner beim Antritt der preußischen Regierung 1815 noch gestanden, dann wäre die sich damals erstmals um Denkmalpflege bemühende staatliche Baubehörde vielleicht für seine Erhaltung eingetreten. So verdankt z. B. der im Grundriss ähnliche Lettner des Xantener Domes seine Erhaltung dem königlich-preußischen Bauinspektor Karl Friedrich Schinkel, der die künstlerische Bedeutung des dortigen Lettners und seine Funktion für die Gliederung des Kirchenraums erkannte und sich gegen die Absicht der neuen Pfarrgemeinde durchzusetzen vermochte.

In Kleve beeinträchtigte nicht nur der Lettner die Einbeziehung des Hochchors in den Gottesdienst, auch die dort aufgestellten Grabmäler und Tumben der Fürsten aus dem Hause Kleve bildeten Hindernisse. 1805 wurden diese an anderen Stellen in der Kirche platziert. Die Tumba Graf Adolfs I. und seiner Gemahlin, Margaretha von Berg, wurde an die Wand des Nordchors versetzt. Einige Grabmäler, wie z. B. das Epitaph des 1466 in Kleve verstorbenen Grafen von Benthem, wurden entfernt und nicht wieder aufgestellt; sie sind seitdem verschollen.

Der in Reiseberichten des 17. und 18. Jahrhunderts mehrmals lobend erwähnte Hochaltaraufsatz, dessen Entstehungszeit unbekannt ist, musste dem puristischen Geschmack des Klassizismus entsprechend 1810 einem neuen Altaraufsatz weichen. Die hochgotische Altarmensa stammte aus der Zeit der Chorweihe und war versehen mit unter Arkaden eingestellten Bildwerken von Christus und den Aposteln, die auch heute noch den neuen Hochaltar zieren. Auf ihr wurde als Altaraufsatz ein

Säulenaufbau errichtet, der eine Kalvarienberggruppe um-
rahmte. Um den Altar, der von dem durch die großen Chorfens-
ter hereinbrechenden Licht stark überblendet wurde, besser
sehen zu können, wurden die Chorfenster bis zum Bogenfeld
vermauert. Gleichzeitig wurde die kleine achteckige, 1426 in der
Achse des Chores angebaute »Kapelle des hl. Soldaten Achatius
und der 10000 Märtyrer« (Achatius ist einer der vierzehn Not-
helfer) niedergelegt.

In den ersten Jahrzehnten nach der Säkularisation blieb die
Kirche fast unverändert. Durch den Verlust der Protokollbücher
ist über die Beseitigung von Altären und einen Verkauf von über-
flüssig gewordenen Kunstwerken, die sicherlich stattgefunden
haben, nichts bekannt. 1833 verzichtete die Pfarre auf ihre An-
sprüche auf das Stiftsvermögen. Die preußische Regierung ent-
schädigte sie mit der Rückgabe von fünf Kanonikerhäusern in
unmittelbarer Umgebung der Kirche.

Die Restaurierung im 19. Jahrhundert

Eine umfassende Instandsetzung des Kirchengebäudes
erfolgte in der Amtszeit des 1835 eingeführten, aus
Aachen stammenden Pfarrers Aloys Bauer, der 27 Jahre
(bis 1862) in Kleve gewirkt hat. Den Auftakt für die Restaurierung
bildete das 500-jährige Jubiläum der Grundsteinlegung der Kir-
che 1841, das am 15. August, dem Patronatsfest, mit einem feier-
lichen Hochamt begangen wurde. Unter den Gästen befand sich
auch der Kölner Kunstsammler, Gelehrte und Kenner mittelalter-
licher Baukunst Sulpiz Boisserée (1783–1854). Dieser hatte ge-
rade in Köln mit Unterstützung des neuen preußischen Königs,
Friedrich Wilhelms IV., die Gründung des Dombauvereins mit
dem Ziel vorangetrieben, den gotischen Domtorso zu vollenden.
Sicherlich hat Boisserée bei seinem Besuch Pastor Bauer für eine
Instandsetzung der Kirche begeistert und wichtige Anregungen
dazu gegeben. Diese Begegnung hat aber nicht verhindern kön-
nen, dass der Pastor ein Jahr später aus Unkenntnis die alten
Grabplatten, die den Fußboden bildeten, gegen einen festen
Stückpreis verkaufte.

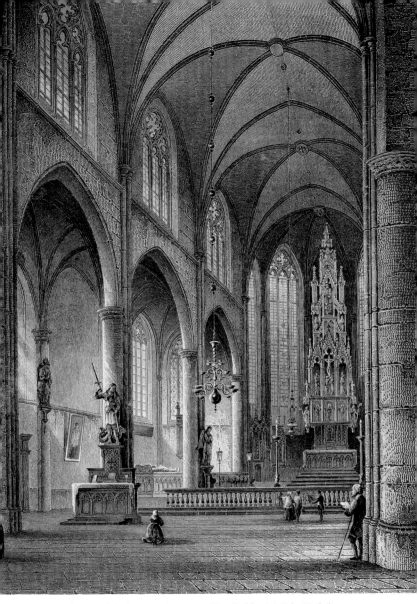

Mittelschiff der Stiftskirche gegen Osten. Im Chor der klassizistische Hochaltar von 1810, der 1844 von einem neuen, nach einem Entwurf von Ernst Friedrich Zwirner stammenden, ersetzt wurde. Stahlstich von Johannes Poppel nach einer Zeichnung von Ludwig Rohbock, um 1840

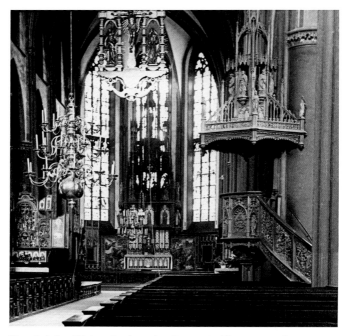

Das überladene Kirchengebäude vor dem Zweiten Weltkrieg, Fotografie von Otto Weber, um 1930

Ein Grabmal, das dieser Maßnahme entging war, die große Grab-
platte aus Blaustein für den herzoglichen Regierungsrat Werner
Wilhelm Blaspiel und seine Gemahlin Anna Gertrud geb. Straet-
man vom Ende des 17. Jahrhunderts. Diese Grabplatte und
eine weitere wurden um 1980 an der Nordwand der Kirche
wieder aufgestellt. Möglicherweise hat Boisserée auch 1843
die Berufung eines seiner engsten Freunde, des Kölner Dombau-
meisters Ernst Friedrich Zwirner, an die Stiftskirche angeregt.
Zwirner verfasste ein Gutachten über die architektonische Siche-
rung des Gebäudes und entwarf 1844 einen neuen Hochaltar,
der den von 1810, der bereits 1835 dem Geschmack des Kirchen-
vorstandes nicht mehr entsprach, ersetzen sollte. Auch wenn er
selber in den nächsten Jahren nicht mehr in Kleve tätig war, so
hat er doch die Arbeiten an der Kirche geprägt, indem er meh-

rere an der Vollendung und Ausstattung des Kölner Doms beteiligte Künstler, z. B. Vincenz Statz, die Gebrüder Christoph und Johann Stephan sowie Georg Osterwald, nach Kleve vermittelte. Die Restaurierung des Gebäudes, die Instandsetzung der Ausstattung und die Anpassung der Einrichtung an die Erfordernisse der Liturgie waren weitgehend abgeschlossen, als am 14. September 1856 die 500-Jahr-Feier der Chorweihe begangen wurde. Prominentester Gast war der Bischof von Münster, Dr. Georg Johann Müller, der sich als Förderer der Neugotik in den Kirchen seines Bistums besondere Verdienste erworben hatte. Die Leitung der Baumaßnahmen am Ort übernahmen zwei Klever Architekten: Bernhard Fritzen von 1846 bis 1856 und der bedeutende Neugotiker Franz Peltzer ab 1856.

Mitte der sechziger Jahre konnte Pfarrer Arnold Guthües (1862–1873) das Hauptaugenmerk auf die Beschaffung neuer Einrichtungsgegenstände, z. B. die von Franz Peltzer entworfenen neugotischen Beichtstühle, richten. Zur Ergänzung des hauptsächlich aus dem Barock stammenden Kirchengeräts erwarb Guthües neugotische Kelche, Ziborien und eine Monstranz aus der Werkstatt des Franz Xaver Hellner in Kempen. Pfarrer Dr. Johannes Drießen (1873–1908) setzte die Arbeit seiner Vorgänger fort. Die Kirche wurde in seiner Amtszeit immer mehr von den Neostilen des Historismus geprägt. Seine Bestrebungen galten einer neuen Verglasung der seit der Säkularisation ihrer mittelalterlichen und barocken Scheiben beraubten Fenster.

Bei Hendrik van der Geld, der im niederländischen 's-Hertogenbosch ein Atelier für neugotische Kirchenkunst leitete, bestellte man eine neue Kommunionbank, einen vierzehnteiligen Kreuzweg und die beiden Chorgestühle. Heinrich Wiethase, ein Schüler von Vincenz Statz und Friedrich von Schmidt, vollendete 1885 die Restaurierung des Nordportals. Nach Beratung durch den Kevelaerer Maler Friedrich Stummel wurde der 1846 unter Leitung von Johann Stephan ausgeführte Innenanstrich mit Ölfarbe, der seinerzeit auch für die St.-Nicolai-Kirche in Kalkar vorbildlich war, erneuert.

Durch das Zumauern der am Anfang des 19. Jahrhunderts geöffneten Fenster des nördlichen Obergadens des Mittelschiffs wurde die ursprüngliche, pseudobasilikale Architektur wieder-

hergestellt, die Kirche aber in eine Dunkelheit getaucht, die durch die neue, düstere Verglasung der meisten Fenster noch verstärkt wurde.

Der Einsatz der nachfolgenden Pfarrer, die Tätigkeit bedeutender Architekten und Künstler und der Stolz der katholischen Bürgerschaft, die – wie im späten Mittelalter – ihre Kirche mit finanziellen Zuwendungen und gestifteten Kunstwerken bedachte, hatte die nach der Säkularisation jahrzehntelang leere und dem Zeitgeschmack entsprechend helle Kirche um die Wende zum 20. Jahrhundert in ein überladenes und dunkles Gotteshaus verwandelt.

Die Einrichtung der Herzogsgruft

Wieder bildete ein Jubiläum den Anlass für eine umfassende Veränderung in der Kirche. 1909 feierte Kleve die 300-jährige Zugehörigkeit Kleves zu Brandenburg-Preußen. Kaiser Wilhelm II. stattete Kleve einen Besuch ab, im Rahmen dessen er die Grabmäler seiner Vorfahren aufsuchte. Dies war der Anlass, die unglückliche Aufstellung der seit der Säkularisation aus dem Hochchor verbannten Grabmäler zu beheben, und so richtete man 1914 bis 1915 in der ehemaligen Sakristei und der sich westlich anschließenden Michaelskapelle über dem Beinhaus eine Grabkapelle ein, die seither als »Herzogsgruft« bezeichnet wird. Hier wurden die Tumben des Grafen Arnold von Kleve und seiner Gemahlin Ida von Brabant, die in der Säkularisation aus der Abteikirche von Bedburg entfernt und in Stücke zerschlagen worden waren, nach einer umfassenden Restaurierung aufgestellt.

Neben diesem Doppelgrabmal wurde die Tumba mit den liegenden Figuren des Grafen Adolf I. und seiner Gemahlin Margaretha von Berg aufgestellt. In der angrenzenden St.-Michaels-Kapelle wurde die Tumba Johanns I. und seiner Gemahlin Elisabeth von Burgund aufgestellt und an der Wand die bronzene Grabplatte Johanns II. angebracht.

Mit dieser Neuaufstellung knüpfte man wieder an die Tradition der Stiftskirche als Grablege des Fürstenhauses an, eine zu

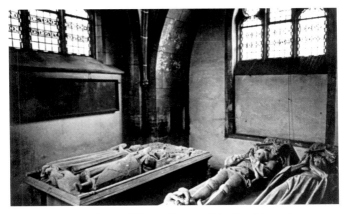

Die neue Herzogsgruft, um 1930. Im Hintergrund das Gemälde mit den vier Grafen von Kleve (vgl. S. 99–100, Nr. 4)

Beginn des Ersten Weltkriegs sicher auch patriotisch zu interpretierende Handlung. Der Pfarrbereich wurde mehrmals verkleinert. Schon 1861 war aus der gebietsmäßig großen Pfarre die Gemeinde Hau herausgelöst und zu einer selbstständigen Pfarre erhoben worden. 1892 folgte Materborn; 1924 wurde in der ehemaligen Minoritenkirche die Unterstadtpfarre gegründet; 1934 die Christus-König-Pfarre in dem Kirchenneubau an der Lindenallee.

Zerstörung und Wiederaufbau

Ein einziger Bombenangriff zerstörte am 7. Oktober 1944 die sechs Jahrhunderte alte Kirche samt ihrem Inventar fast völlig. Die Westfassade mit den beiden Türmen wurde bis zum Erdboden weggeschlagen, alle Gewölbe des Langhauses waren eingestürzt, die Südwand des Hochchors, die Seitenchöre und die Sakristei weggerissen. Pfarrer Jakob Küppers, dem zu seinem silbernen Pfarrjubiläum in Erinnerung an den alten Rang der Kirche am 25. September 1943 der Ehrentitel eines Propstes verliehen worden war, verlor unter den Trümmern des Pfarrhauses sein Leben. Das wertvolle Inventar der Kirche war

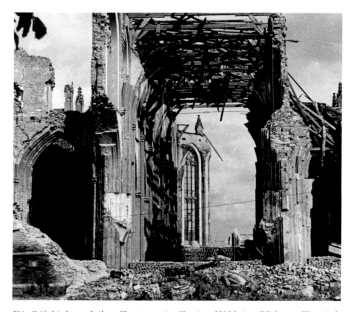

Die Stiftskirche nach ihrer Zerstörung im Zweiten Weltkrieg, Blick vom Turmjoch nach Osten, um 1950

im Gegensatz zu dem der Klever Minoritenkirche und der Kirchen in Kalkar und Xanten – um nur einige Beispiele zu nennen – trotz der sich nähernden Kriegsfront nicht in Sicherheit gebracht worden und wurde durch die Bomben weitestgehend zerstört. In den Nachkriegsjahren verschwanden darüber hinaus zahlreiche kostbare Gegenstände durch Diebstahl aus der Kirchenruine. Noch immer tauchen auf dem Kunstmarkt und aus Privatbesitz verloren geglaubte Kunstwerke aus der Stiftskirche auf.

Nach Ende des Zweiten Weltkriegs wurde das Nordschiff vorübergehend als Notkirche eingerichtet. Durch die fast völlige Zerstörung des Kirchengebäudes und der Stadt kam die Wiederherstellung erst relativ spät in Gang. Die Enttrümmerung nahm zunächst sehr viel Zeit in Anspruch und erst 1951 konnte mit einem architektonisch geplanten Wiederaufbau begonnen werden. Zuallererst wurde die durch die Bomben völlig weggeschlagene Westfassade mit den eingezogenen Turmunter-

geschossen bis zur Höhe des Mittelschiffdaches wieder aufgebaut (1951–1954). 1953 erfolgte die Errichtung des Hauptdaches über dem Mittelschiff. 1956 konnte, mit Ausnahme der Türme, die Wiederherstellung mit dem Neubau einer Sakristei an der Chorsüdseite abgeschlossen werden.

Die Außenrestaurierung der Kirche fand ihren Abschluss in dem 1969 vollendeten Wiederaufbau der Westfront mit den beiden Türmen, die nach einer leidenschaftlich geführten Diskussion in historischer Form wiedererstanden. Ein Dachreiter markiert den Choranfang.

Mit der Gestaltung des Innenraums und des Chores sowie dem Einbau einer Orgelempore und eines Windfangs am westlichen Haupteingang wurde der Kölner Dombaumeister Willy Weyres beauftragt. Er entwarf eine sehr puristische, monochrom wirkende Innenraumfassung, die an die Stelle des entstellenden Ölanstrichs des 19. Jahrhunderts trat. Die Säulen beließ man, der damaligen Auffassung der Denkmalpflege entsprechend, ohne farbige Fassung, so dass ihr Baumaterial, der dunkelgraue Trachyt, zur Wirkung kam. Der Chorraum erstrahlt durch einen überwältigenden Lichteinfall, verursacht durch die Zerstörung der bunten Verglasung der Chorfenster und des Zwirner'schen Hochaltars. Er hebt sich als liturgisches Zentrum deutlich vom halbdunklen Mittelschiff ab. Die fünf Wände des polygonalen

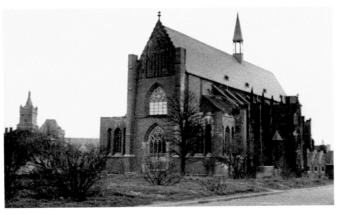

Die Stiftskirche während des Wiederaufbaus, noch ohne Türme, um 1955

Chores wurden mit zeitgenössischen Vorhängen aus der Werkstatt Stadelmaier in Nijmegen geschmückt. Um 1960 vermittelte der neu gestaltete Innenraum der Kirche einen Eindruck von Klarheit und Großzügigkeit. Im Laufe der 1960er und 1970er Jahre füllte sich die Kirche durch Aufstellung von Einrichtungsgegenständen, die nach den Zerstörungen des Bombenangriffs neu beschafft oder restauriert wurden.

Durch die in den 1950er Jahren aufgegebene historische Disposition des Innenraums erhielten viele bedeutende Inventarstücke einen neuen Platz. Der Kreuzaltar wurde im Südchor aufgestellt, wo bis 1944 der Marienaltar gestanden hatte, der seinerseits einen zentralen, von Ikonographie und Kirchenpatrozinium bestimmten sinnvollen Platz im Hauptchor erhielt. Hierdurch wurde wiederum eine Neuaufstellung der Kalvariengruppe aus der Zeit um 1800 notwendig, die im Nordchor platziert wurde. Nach 1970 wurde unter Propst Viktor Roelofs (1970–1993) die Inneneinrichtung weiter vervollständigt. An den Chorwänden fanden die (teilweise ergänzten) Lettnerfiguren einen festen Platz. Ein neuer Hochaltar nahm den restaurierten Zyklus Christi und der Apostel des ursprünglichen Hochaltars auf.

Die Raumfassung aus den 1950er Jahren wurde um 1980 als zu puristisch, zu monochrom und die architektonische Gliederung zu sehr verhüllend empfunden. Nachforschungen nach der ursprünglichen Fassung führten zu einer neuen, das spätgotische Farbsystem aufgreifenden Bemalung, in der alle Architekturgliederungen gegenüber Wand- und Säulenflächen abgesetzt wurden. Auch die erst in der Nachkriegszeit von der Bemalung befreiten Trachytsäulen erhielten wieder einen Anstrich und die plastischen Elemente der Architektur, wie etwa die Kapitelle, wurden wieder farbig abgesetzt.

In der Außenwand des Nordschiffes wurden der Apostelzyklus aus der Zeit um 1400 und Douvermanns Maria und Johannes in neu geschaffenen Wandnischen auffgestellt.

Propst Theodor Michelbrink (1993–2012) vollendete mit großer Energie die 1986 begonnene Neuverglasung der Fenster des Nord- und Südschiffes und des Frauenchors. Auf seine Initiative geht auch der Neuguss der großen Glocke »Groote Bomm« 2007 zurück.

Das Mittelschiff nach Osten mit der von dem Kölner Dombaumeister Willy Weyres entworfenen Choreinrichtung, 1957

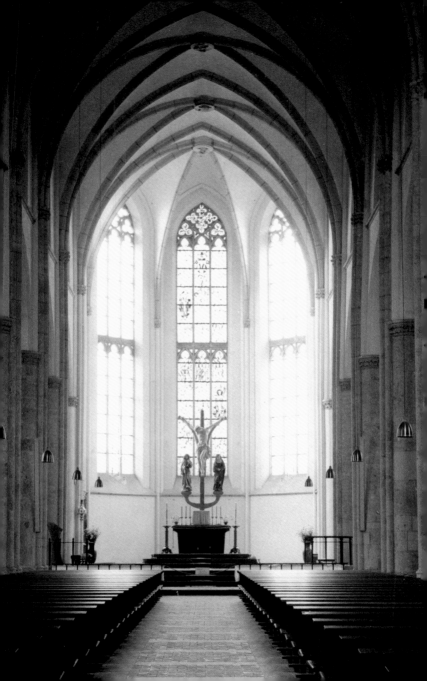

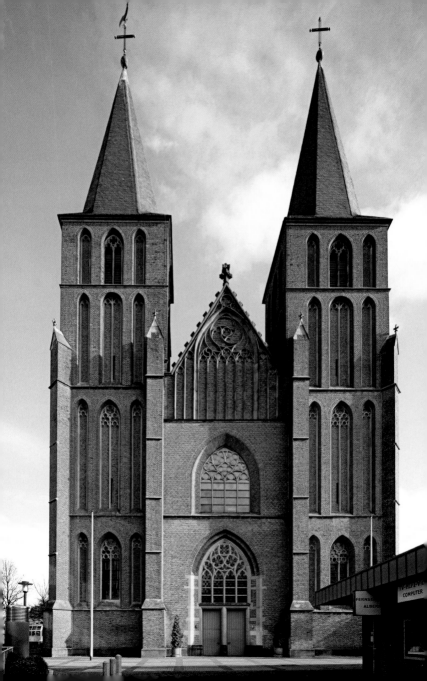

DAS BAUWERK

Der Grundriss (hintere Umschlaginnenseite)

Die neue, 1426 vollendete Kirche übertraf in ihren Aus-
maßen ihren romanischen Vorgängerbau ungefähr um
das Doppelte. Sie ist 62 m lang und 21,5 m breit. Der
Grundriss ist dreischiffig ohne Querschiff. Die beiden Seiten-
schiffe haben je acht Joche. Das Mittelschiff ist um ein Joch län-
ger; aus ihm bildet sich der Chor; er ragt, von den Seitenchören
flankiert, über die Seitenschiffe hinaus. Der Hauptchor schließt
mit einer polygonalen Fünf-Achtel-Apsis. Die Seitenchöre bilden
mit ihren seichten, im Grundriss fächerartigen Abschlüssen
einen harmonischen, kleeblattförmigen Übergang zum Haupt-
chor. Am Niederrhein erscheint dieses System erstmals im
Grundriss des fünfschiffigen Xantener Domes, dessen Chor 1332
vollendet war. Es scheint aus der Champagne (St.-Yved-de-
Braine) nach Deutschland gekommen zu sein und wurde auch
in der Liebfrauenkirche von Trier aufgegriffen. Aus Xanten über-
nahm der für das Klever Gesamtkonzept verantwortliche Bau-
meister nicht nur den Chorgrundriss, sondern auch die Idee der
doppeltürmigen Westfassade, deren Jochmaße aus dem Kirchen-
schiff übernommen wurden, sich aber durch die starken Stützen
und durch massive Basen im Grundriss markieren. Dem drei-
schiffigen basilikalen Grundriss sind im Norden und Süden in der
Höhe des vierten Joches Portale vorgelegt, die an der Nordseite
heißt Kramhalle, die an der Südseite wird Brauthalle genannt.
Vor dem nördlichen Seitenschiff und Seitenchor liegen die alte,
zweigeschossige Sakristei und die St.-Michaels-Kapelle.

Der Aufriss

Im Aufriss gilt die Kirche als Urtypus der sogenannten
»Klever Pseudobasilika«. Mit diesem architekturhistorischen
Terminus ist ein drei- oder fünfschiffiges Gebäude gemeint,
dessen erhöhtes Mittelschiff keine eigenen Fenster besitzt,
sondern nur fensterförmig geschlossene Maßwerkblenden.

Die Westfront der Stiftskirche

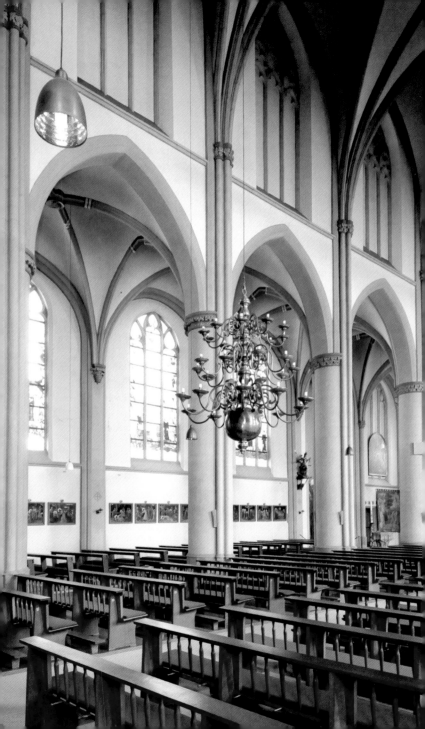

Die Beleuchtung des Mittelschiffs erfolgt demzufolge durch die Fenster der Seitenschiffe, wodurch vor allem unter den Gewölben des Mittelschiffs Dunkelheit herrscht. Die Wandgliederung des Mittelschiffs besteht aus den Arkaden und dem Obergaden mit maßwerkgeschmückten Blendfenstern. Beide Geschosse werden durch ein schlichtes Horizontalgesims getrennt. Auch dieser Aufbau erinnert an den Xantener Dom, wo zusätzlich ein Gang über den Arkaden verläuft. Diese ruhen auf schweren Rundpfeilern. Den Übergang von den Rundpfeilern zu den Arkaden vermitteln schlichte Blattkapitelle. Den Pfeilern sind im Mittelschiff drei gebündelte Dienste vorgelagert, die in der Höhe des Gesimses zu Blattkapitellen zusammengefasst werden, auf denen die Rippen des Gewölbes ansetzen. Die Wände der Seitenschiffe öffnen sich in dreibahnigen Lanzettfenstern. Im Hauptchor sind die Fenster doppelgeschossig. Sie schließen mit einem Vierpass über zwei kleineren seitlichen Dreipässen. Der Chor wird überwölbt von einem von der Mitte eines Achtecks ausgehenden Netzgewölbe. Die Rippen werden von schlanken Diensten getragen, die bis über die Sohlbank hinaus zum Boden reichen. Im Mittelschiff und in den Seitenschiffen findet man schlichte Kreuzrippengewölbe. Der Gesamteindruck des Kirchenraums wird beherrscht von einer klaren, durch die architektonische Rhythmik der Joche bedingten Längenwirkung, die durch den Abbruch des raumteilenden Lettners ins Extreme gesteigert wird.

Der Außenbau

Den Außenbau der Kirche bestimmt eine außerordentliche Schlichtheit, ja eine geradezu puritanische Strenge. Die rote Farbe des Backsteins kontrastiert zu dem Graublau des schiefergedeckten Daches und der Turmhelme. Lediglich das Maßwerk der Fenster und die Blendarkaden aus hellem Sandstein bilden eine dekorative Auflockerung.

Von ungewöhnlicher Massivität erscheint die Westfassade mit den beiden viergeschossigen Türmen, die das Mittelschiff zwischen sich einzwängen. Hier liegt das Hauptportal, überfan-

Aufbau der Joche im Mittelschiff: Pfeiler und Obergaden mit den
für eine Pseudobasilika charakteristischen geschlossenen Fenstern

gen von einem breiten Fenster mit vier Lanzetten und drei Vier-
passformen in der Spitze. Ein zweites Geschoss in der Höhe des
Obergadens erhält durch ein ähnlich gegliedertes Westfenster
Licht. Der Giebel des Daches ist durch Maßwerk und Krabben
sparsam verziert. Die Turmgeschosse sind geschmückt mit je
drei Fensternischen; im zweiten und fünften Geschoss bestehend
aus einem geöffneten Zentralfenster, flankiert von zwei mit Maß-
werk geschmückten Blendfenstern; im dritten und vierten Ge-
schoss aus drei mit den angrenzenden Geschossen korrespon-
dierenden Blendfenstern. Während die Zentralfenster im zweiten
Turmgeschoß der Beleuchtung der im Innern angrenzenden
Turmjoche dienen, dient die Öffnung im fünften Geschoss als
Schallloch für die dort hängenden Glocken. Die Turmspitzen
bestehen aus achtseitigen, nur wenig eingezogenen schiefer-
gedeckten Helmen. In den Winkeln zwischen dem Langhaus
und den Türmen führen achteckige Treppentürmchen bis in das
dritte Turmgeschoss. An den Seitenfronten sind die nördliche
und die südliche Eingangshalle durch architektonischen
Schmuck ausgezeichnet. Hier wurden die gotischen Schmuck-
formen der Pinakel, Galerien, Wimperge und Wasserspeier an-
gewandt. Besonders die Nordhalle war durch Bauskulpturen
reich verziert.

Die Bauplastik

D as Zentrum der Kreuzgewölbe bilden Schlusssteine
aus Tuffstein, die bildhauerisch gestaltet sind und
einem ikonographischen Schema folgen. Einige sind
bei der Bombardierung der Kirche zerstört worden, andere beim
Wiederaufbau nicht an ihrer ursprünglichen Stelle angebracht
worden. Dargestellt sind Christus als Weltenrichter, die Apostel,
verschiedene Heilige und die Jungfrau Maria mit dem Verkündi-
gungsengel Gabriel. Über dem ursprünglichen Volksaltar, der vor
dem Lettner stand, befindet sich ein Schlussstein mit der Darstel-
lung des Gnadenstuhls, flankiert von den Wappenschildern – ur-
sprünglich als Gewölbemalerei – des Herzogs Adolf I. von Kleve-
Mark (1394–1448), der den Bau vollendet hatte, und seiner bei-

Das Südschiff nach Osten mit dem im
Südchor aufgestellten Kreuzaltar

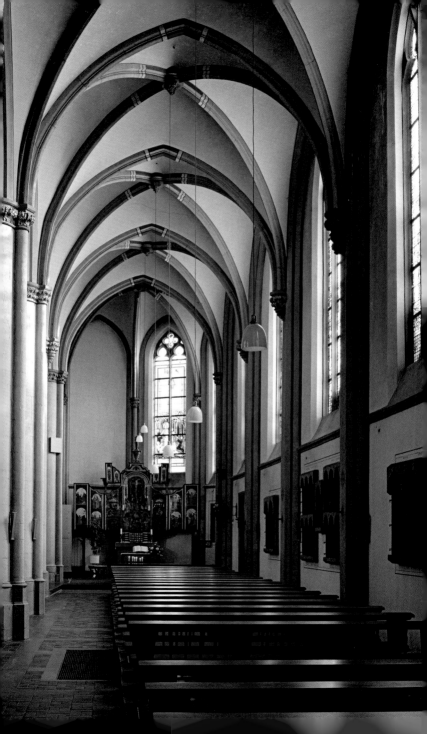

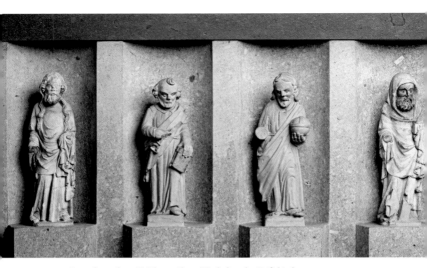

Apostel aus dem 1356 geweihten Hochaltar der Stiftskirche

den Gemahlinnen, Agnes von der Pfalz (verheiratet 1399–1401) und Maria von Burgund (verheiratet 1406–1455). Die vor 1356, dem Weihejahr des Chores, entstandenen östlichen Schlusssteine weisen noch einen der Hochgotik verpflichteten Stil auf. Die sich nach Westen anschließenden Schlusssteine sind jünger und gehören zum »Weichen« oder »Internationalen Stil« der Zeit um 1400. Die breit angelegten Figuren sind in schwere, elegant geschwungene Gewänder gehüllt. Der Einfluss aus den burgundischen Niederlanden, vor allem aus der in dieser Zeit führenden Brabanter Hauptstadt Brüssel, ist unverkennbar. Hierfür sprechen auch die Namen der in den erhaltenen Bauakten erwähnten Steinmetze Johann van Sinte Truden und Johann und Hennekin van Yperen, die mit dieser Leistung in Verbindung gebracht werden dürfen.

Eine weitere bedeutende künstlerische Leistung verband sich mit dem hier schon mehrmals genannten steinernen Lettner, der den Chor der Kanoniker vom Kirchenschiff und damit von dem den Laien zugewiesenen Kirchenraum trennte. Der Lettner war geschmückt mit einer Reihe farbig gefasster Sand-

steinstatuen, Christus als Salvator vermutlich in der Mitte, begleitet von weiblichen und männlichen Heiligen. Nach dem Abbruch des Lettners in der Franzosenzeit verschwanden die in Stücke zerschlagenen Skulpturen unter dem Fußboden der Kirche, wo sie bei den Ausgrabungen 1956 wiedergefunden wurden. Acht dieser Skulpturen sind heute an der Apsiswand wiederaufgestellt, unter ihnen Christus, Dorothea und Agnes. Hier lassen sich zwei Stilrichtungen unterscheiden: Die gedrungenen Figuren mit runden Gesichtern schließen sich an den kölnischen Skulpturenstil des 14. Jahrhunderts an. Aus den Quellen kennen wir die Namen zweier Steinmetzen, Christian und Johann von Köln, denen diese Arbeiten möglicherweise zuzuschreiben sind. Die eleganteren, langgezogeneren Figuren zeigen wiederum niederländisch-burgundischen Einfluss und werden mit den oben genannten Steinmetzen Johann van Sinte Truden und Johann und Hennekin van Yperen in Verbindung gebracht.

Aus der ersten Bauzeit der Kirche stammen auch fragmentarisch erhaltene Sandsteinfiguren von Christus und drei Aposteln. Sie gehörten zum Skulpturenschmuck der Altarmensa, die durch das Weihedatum 1356 datiert ist. Sie wurden wieder an der neuen, 1974 von dem Klever Architekten Fritz Poorten entworfenen Altarmensa aufgestellt.

Einen besonders reichen Skulpturenschmuck erhielt die nördliche Eingangshalle, die ursprünglich als Kramhalle bezeichnet wurde, weil die Wöchnerinnen nach der Geburt durch dieses Portal erstmals wieder die Kirche betraten. Vermutlich wurde sie kurz vor 1400 angebaut. Das Nordportal galt als Ehrenportal, durch das auch die Herzöge von Kleve in die Kirche einzogen. Sie identifizierten sich selbst mit den Heiligen Drei Königen der Weihnachtsgeschichte, worauf im Innern der Kirche ein über dem Portal angebrachtes Wandbild des 15. Jahrhunderts hindeutete, das die Anbetung der Heiligen Drei Könige zeigte, im Hintergrund die Schwanenburg. Diese Wandmalerei ging 1944 verloren. Die Darstellung ist durch einen um 1900 gemalten »Wandteppich« des Klever Malers Heinrich Lamers erhalten, der heute an dieser Stelle hängt.

Die Front der Nordhalle, zum Kleinen Markt hin, ist in zwei Geschosse unterteilt. Im unteren befindet sich der zwei Türen

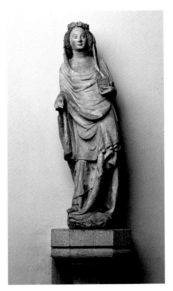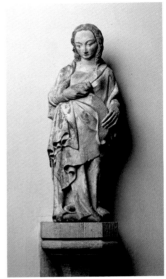

Zwei weibliche Heilige vom ehemaligen Lettner, Sandstein, um 1380

umfassende, in Naturstein ausgeführte Portalbereich. Auf dem Kaffgesims ruht ein breites Giebelfeld mit einem vierbahnigen Fenster mit reichem Couronnement und einem mit Blendmaßwerk geschmückten Wimperg, der von zwei Fialen umrahmt und von einer Balustrade hinterfangen wird. Im Inneren der eingeschossigen, mit einem Netzgewölbe überdeckten Halle führt ein ursprünglich sehr reich geschmücktes Portal in die Kirche. Die Portalnische ist in drei Geschosse unterteilt: in eine untere Zone mit der zweiflügeligen Tür, eine Mittelzone, in der ehemals sieben Statuen auf Konsolen unter Baldachinen aufgestellt waren und eine dreibahnige Fensterzone. Der schmale Dienst des äußeren Portalrandes trägt in Höhe des Türsturzes Konsolen, die zu einer das Bogenfeld umschließenden Kehle überleiten. In dieser Kehle befanden sich zehn Statuen unter Baldachinen, von denen nur die Figur eines sitzenden Propheten erhalten ist. Vier weitere Plätze waren für Statuen in der Zone über dem Türsturz vorgesehen. Von diesem reichen Skulpturenprogramm

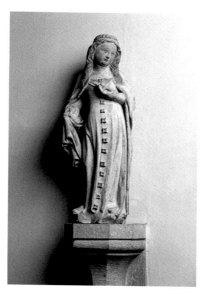

Weibliche Heilige vom ehemaligen Lettner, Sandstein, um 1380

haben sich nur wenige Reste erhalten. Wie die Schlusssteine des Kirchenschiffs sind diese Skulpturen unmittelbar von der Plastik der südlichen Niederlande beeinflusst. Zu einem Vergleich können die von Andre Beauneveu ausgeführten Propheten am Brüsseler Rathaus herangezogen werden. Auch die als Propheten mit Schriftbändern ausgearbeiteten Zwickelkonsolen des Türsturzes und die vier musizierenden Engel an den Sockeln über dem Türrahmen bilden mit dem eleganten, weich verlaufenden Faltenwurf Beispiele für den burgundisch beeinflussten »Weichen Stil« am Niederrhein. Im Gegensatz zum Nordportal ist das Südportal nicht reich mit Skulpturen verziert. Es wurde in der Mitte des 19. Jahrhunderts zugemauert; die Vorhalle, die ehemalige Brauthalle, wird seitdem als Kapelle benutzt.

In der letzten Bauphase der Stiftskirche entstand der Reliquienschrank in der Nordwand des Chores. Es ist eine Steinmetzarbeit aus Trachyt; sie war gekrönt von zwei Baldachinen und geziert mit Statuetten der vier Kirchenpatrone. Die Schranktüren

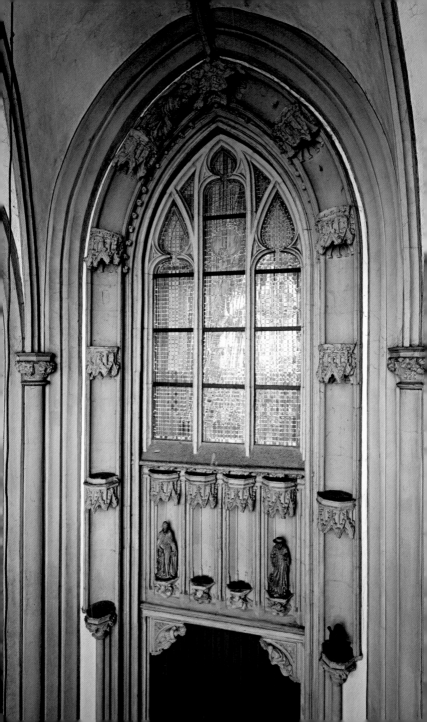

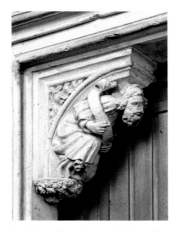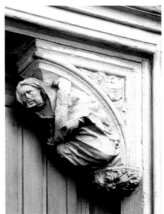

Propheten-Konsolen vom Nordportal

bestehen aus einem eisernen Gitter. Unterhalb der beiden Flügeltüren, hinter denen heute der kleine Kalvarienberg steht, befand sich in einer flachen, bogenförmig gewölbten Nische der Aufbewahrungsort (vermutlich ein Schrein) für die Reliquien. Zu beiden Seiten des Reliquienschranks befanden sich die heute durch Fotografien ersetzten Wandmalereien mit Porträts der Grafen von Kleve, die als Kirchenstifter kniend mit ihren Wappen und Spruchbändern dargestellt sind: auf der linken Seite Dietrich IX. († 1347), gefolgt von Graf Johann († 1368), auf der rechten Seite Adolf I. von Kleve-Mark († 1394) und Adolf II., seit 1417 Herzog Adolf I. von Kleve († 1448). Vorbilder für die Gestaltung der Reliquienbehältnisse im Zusammenhang mit den Porträts der Stifter finden sich wiederum in Burgund, dem Adolf II. durch seine Heirat mit Maria von Burgund im Jahre 1406 verbunden war. Namentlich das Portal der Klosterkirche von Champmol bei Dijon, der Grablege des Hauses Burgund, ist hier als künstlerisch bedeutendes Vorbild zu spüren.

Zu den in ihrer liturgischen Funktion fest mit der Kirche verbundenen Ausstattungsgegenständen gehört das aus Sandstein gehauene achteckige Taufbecken vom Ende des 15. Jahrhunderts.

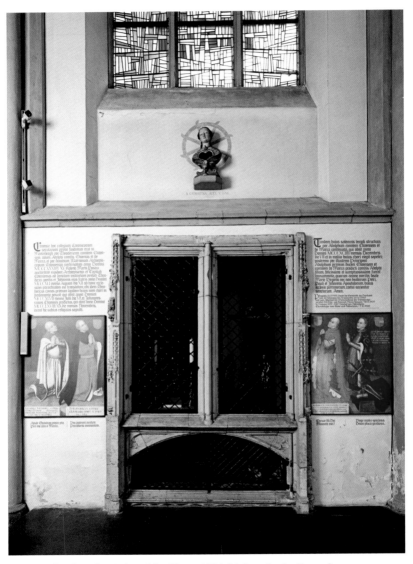

Reliquienschrank an der Nordwand des Chores, 1426. Links und rechts Fotografien der im Zweiten Weltkreig verloren gegangenen Malereien der vier Grafen von Kleve, welche die Kirche errichteten.

DIE KÜNSTLERISCHE AUSSTATTUNG

Trotz der Zerstörungen in der Franzosenzeit, der Verluste durch die Säkularisation und des Bombardements im Zweiten Weltkrieg ist die Klever Kirche noch immer außerordentlich reich an künstlerisch bedeutendem Inventar. Es zeugt nicht nur von fürstlichen Initiativen zur Verschönerung der Stiftskirche, sondern vor allem in den späteren Jahrhunderten von denen einer wohlhabenden bürgerlichen Schicht.

Die Grabmäler der Grafen und Herzöge von Kleve

Die in der erst zu Anfang des Ersten Weltkriegs in der sogenannten Herzogsgruft aufgestellten Grabmäler stammen sowohl von unterschiedlichen Begräbnisstätten als auch aus unterschiedlichen Zeiten. Drei dieser Grabmäler entsprechen dem gotischen Typus des Tumbengrabes, mit einem sarkophagartigen steinernen Sockel, auf dem die Toten als liegende Figuren – die Köpfe auf Kissen gebettet, die Füße von Tieren gestützt – unter Baldachinen ruhen. Sie schlafen nicht, sondern verharren betend bis zum Tag der Auferstehung.

Das älteste dieser Tumbengräber ist das Doppelgrabmal des Grafen Arnold von Kleve (1117–1142) und seiner Gemahlin Ida von Brabant, die in der Mitte des 12. Jahrhunderts starben und in der alten Grablege der Grafen von Kleve, der Prämonstratenserabtei zu Bedburg, beigesetzt wurden. Das künstlerisch bedeutende Grabmal lässt sich aufgrund des Stils in das frühe 14. Jahrhundert datieren; es weist enge Beziehungen zur gleichzeitigen Kölner Plastik auf. Graf Arnold stützt seine Füße auf einen Schwan, das legendäre Symboltier der Grafen von Kleve. Die Tumba, die ursprünglich in der Vierung der Bedburger Abteikirche aufgestellt war, wurde in der Säkularisation zerschlagen und auf dem Friedhof vergraben. Am Ende des 19. Jahrhunderts wurden die Fragmente von dem Klever Historiker Robert Scholten wiederentdeckt. Nach einer Restaurierung wurde das Grab-

mal vorübergehend in der Schwanenburg aufgestellt, wo Kaiser
Wilhelm II. es bei seinem Besuch 1909 besichtigte, bevor es
seinen endgültigen Platz in der heutigen Herzogsgruft fand.

Von hohem künstlerischem Rang ist das Grabmal Graf Adolfs I.
von Kleve und Mark (1368–1394) und seiner Gemahlin, Marga-
retha von Berg († 1405). Es entstand am Anfang des 15. Jahr-
hunderts, nach dem Tode Graf Adolfs I. und vor dem Tode der
Margaretha von Berg († 1425). Dies geht aus der heute kaum
noch lesbaren Randschrift der Deckplatte der Tumba hervor, die
aber durch eine Abschrift aus dem 17. Jahrhundert überliefert
ist, in der das Todesdatum des Grafen, aber nicht das seiner Gat-
tin erwähnt wird. Das vornehme Herzogspaar liegt, die Hände
zum Gebet gefaltet, unter stark plastisch ausgearbeiteten Balda-
chinen ohne architektonische Rahmung frei auf der Deckplatte.
Ihre Gesichter zeigen individuelle Züge, die bis dahin in dieser
Intensität in der niederrheinischen Plastik nicht nachweisbar wa-
ren. Zu ihren Füßen befinden sich die Wappentiere, der Klever
Schwan mit dem Klever Karfunkelschild und der Bergische Löwe
mit dem Wappenschild Kleve-Mark und Jülich-Berg. Graf Adolf I.
trägt einen Harnisch, darüber einen taillierten, bis zu seinen Hüf-
ten reichenden Rock, der mit dem Klever Lilienhaspel belegt ist.
Gräfin Margarethe trägt ein am Oberkörper eng anliegendes
Kleid, das in großzügigen Falten auf ihre Füße fällt, und einen
weiten Schultermantel. An den Seitenwänden der Tumba stan-
den bis um die Mitte des 19. Jahrhunderts unter flachen goti-
schen Blendarkaden Statuen der sechzehn Kinder des Ehepaa-
res, die heute verschollen sind. Acht Fragmente waren bis zum
Ende des Zweiten Weltkriegs erhalten und wurden in der Sakris-
tei aufbewahrt. Ursprünglich waren auch die Statuetten der
Kinder namentlich ausgewiesen. Der Statuettenfries erinnert an
das Grabmal Philipps des Kühnen von Burgund in Dijon, wo die
Arkaden räumlicher gestaltet sind und einem Zug verhüllter,
trauernder Gestalten Platz bieten. Dieses Grabmal wurde 1384
begonnen und erst 1404/05 von dem berühmten burgundi-
schen Bildhauer Claus Sluter für den Herzog von Burgund, den
späteren Schwiegervater des Klever Grafen Adolf II. (= Herzog
Adolf I.), vollendet. Die Gestaltung des Klever Grabmals setzt die
Kenntnis dieses oder anderer burgundischer Grabmale voraus.

Doppelgrabmal für Graf Arnold von Kleve (1117–1142) und
dessen Gemahlin Ida von Brabant, Anfang 14. Jahrhundert
Folgende Doppelseite: Detailansicht

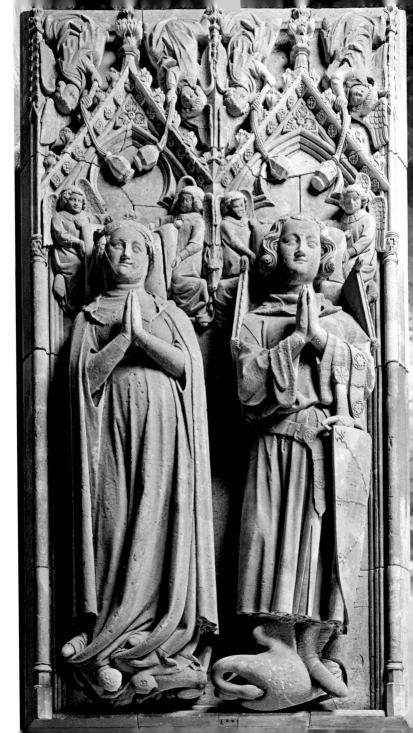

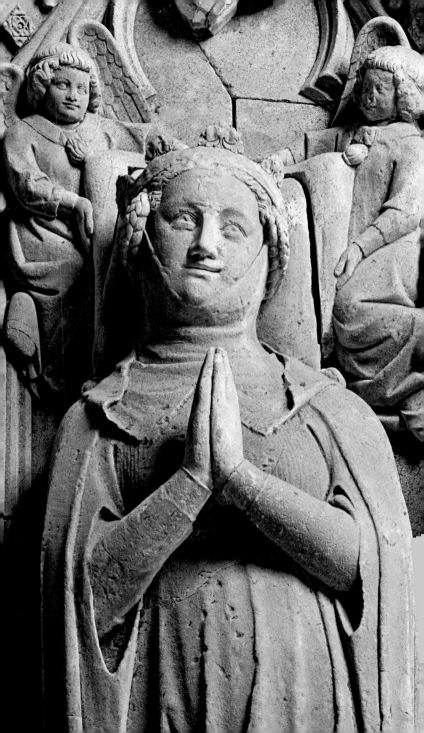

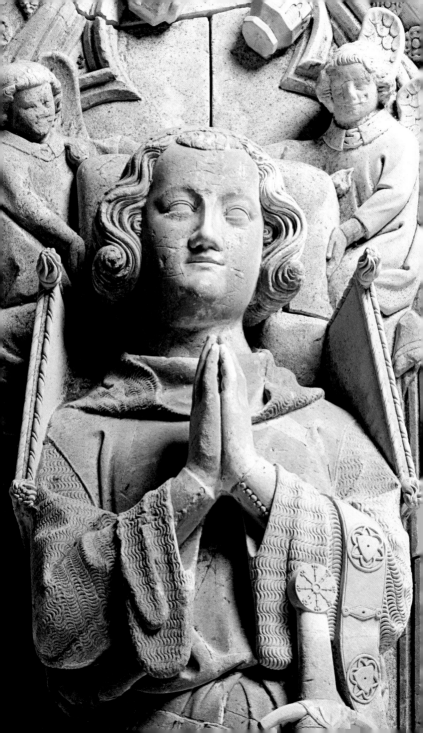

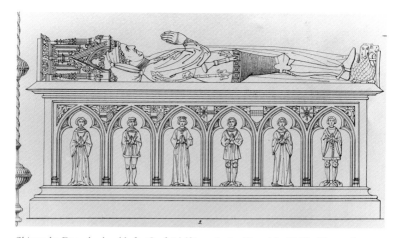

Skizze des Doppelgrabmahls für Graf Adolf I. und seine Gemahlin Gräfin Margaretha. Lithographie von Fraz Groen mit der Darstellung der damals noch intakt vorhandenen Statuen der sechzehn Kinder des Paares, die in burgundischer Tradition als Trauernde an der Tumba dargestellt sind.

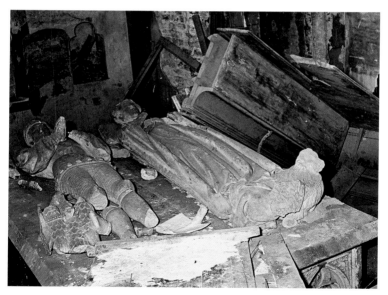

Das schwer beschädigte Grabmal in den Trümmern der Stiftskirche, um 1950

*Doppelgrabmahl für Graf Adolf I. und seine
Gemahlin Gräfin Margaretha, um 1400*

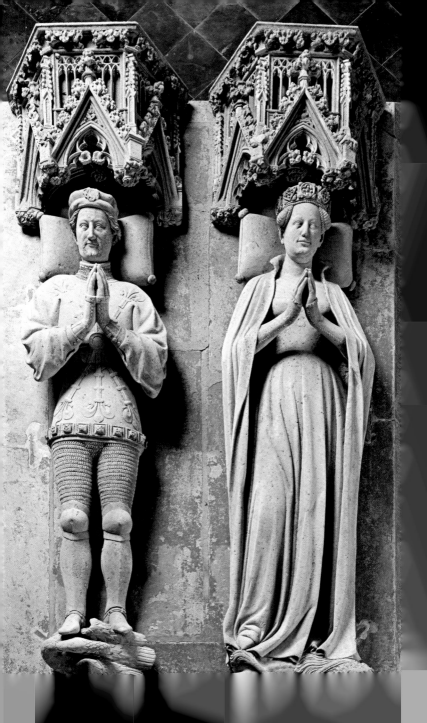

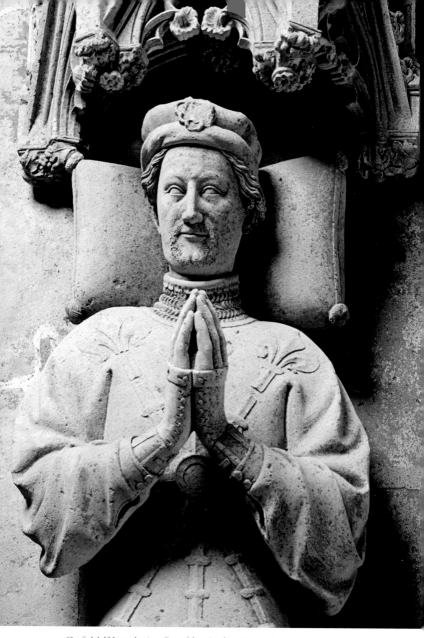

Graf Adolf I. und seine Gemahlin Gräfin Margaretha von Berg

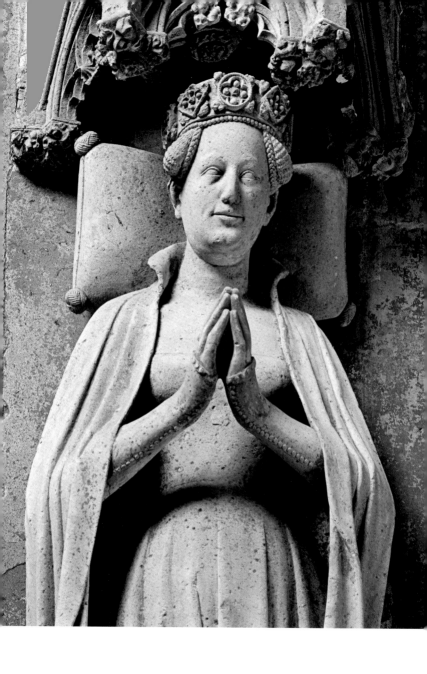

Sechs Fragmente der Statuetten der sechzehn Kinder des gräflichen Paares, die an den Wänden des Grabes aufgestellt waren und im Zweiten Weltkrieg verloren gingen, Fotografien um 1916

Das Klever Grafen- und spätere Herzoghaus unterhielt intensive Kontakte mit dem Herzogtum Burgund, sowohl mit Brabant mit der Hauptstadt Brüssel als auch mit dem Hof in Dijon. Graf Adolf II. heiratete 1406 mit Maria von Burgund die Tochter Johann Ohnefurchts. Sein Aufenthalt in Dijon anlässlich der Ehevorbereitung könnte die Gestaltung des Grabmals für seine Eltern nach diesem bedeutenden Vorbild veranlasst haben. Die Entscheidung, an den Wänden der Tumba anstelle des anonymen Trauerzugs in Dijon die sechzehn trauernden Kinder des Ehepaares darzustellen, zeigt, dass der Schöpfer der Klever Tumba die burgundische Formel weiterzuentwickeln im Stande war. Ursprünglich wurde die Wirkung der Tumba durch eine stark farbige Fassung, die auch die einzelnen Wappenschilder an den Stirnseiten und über den Arkaden der Längsseiten hervorhob, gesteigert.

Die Grabtumba stand ursprünglich in der Mitte des Hauptchors der Stiftskirche, von wo sie 1802 bei der Umgestaltung zur Pfarrkirche zunächst an die Wand des Nordchors versetzt wurde. Ob die Zerstörung der Kinderfiguren dem Vandalismus der Franzosenzeit zuzuschreiben ist oder dem Versetzen des Grabmals, ist unbekannt.

Beim dritten Tumbengrab für Herzog Johann I. von Kleve (1449–1481) und seine Gemahlin Elisabeth von Burgund-Étampes († 1483) wählte der Künstler anstelle der dreidimensionalen Steinskulpturen eine Kupferplatte, darin eingraviert die Figuren der Aufgebahrten. Das Motiv der Liegenden ist hier verunklärt. Einerseits sind hinter den Köpfen des Herzogspaares Kissen dargestellt, andererseits stehen sie – der Herzog auf dem Schwan, die Herzogin auf zwei kleinen Hunden – in einem mit perspektivisch dargestelltem Fußboden und einem Wandteppich ausgestatteten Kirchenraum. In dieser typisch mittelalterlichen Unentschiedenheit bildet diese Grabplatte den Übergang zu den an der Wand befestigten Epitaphien, auf denen die Figuren stehen und knien. Die Wände der Tumba sind mit Kupferplatten verkleidet, auf denen mit farbigen Pasten die Wappen des Herzogspaares und die ihrer Ahnen erscheinen. Schöpfer dieses Grabmals war der aus Uerdingen stammende und in Köln tätige Willem Loeman († 1512).

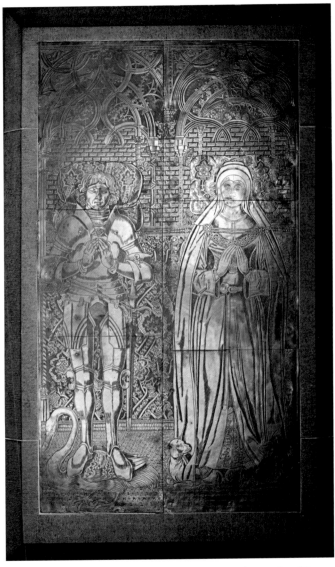

Grabplatte der Tumba des Herzogs Johann I. von Kleve und seiner Gemahlin
Elisabeth von Étampes-Nevers, Willem Loeman aus Köln, um 1480

Die Wappen des Herzogspaares und ihrer Ahnen, Kupferplatte
(oben: Kleve-Mark, Kleve und Burgund, unten: Frankreich, Brieg und Étampes)

An der Ostwand der Michaelskapelle befindet sich das Epitaph
Herzog Johanns II. von Kleve und seiner Gemahlin, Mechthild
von Hessen, empfohlen vom Evangelisten Johannes und der Pa-
tronin Hessens, der hl. Elisabeth von Marburg. Das Herzogspaar
kniet vor einer Pietà in einem Kirchenraum. Das Epitaph war
ursprünglich am östlichen Pfeiler zwischen Hauptchor und süd-
lichem Nebenchor angebracht. Es ist ebenfalls ein Werk Willem

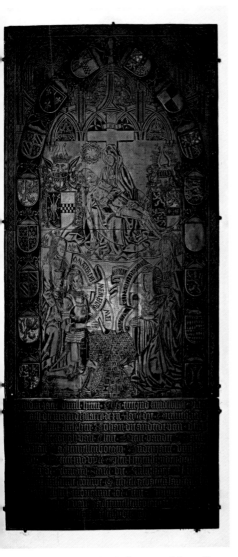

*Deckplatte des Grabmals für Herzog Johann II.
und seine Gemahlin Mechtild von Hessen,
Willem Loeman aus Köln, um 1510*

Loemans. Ähnliche Grabdenkmäler für Verwandte des Herzogs, nämlich für Katharina von Bourbon, die Gemahlin des Herzogs Adolf von Geldern, in der St. Stevenskirche in Nimwegen und für Katharina von Geldern, die heimliche Gemahlin des Bischofs Ludwig von Bourbon, sind in der Kirche St. Maria Magdalena in Geldern erhalten.

Eine spitzbogige Arkade, die mit den Wappen der Verstorbenen besetzt ist, begrenzt den Raum. Das untere Viertel des Epitaphs nimmt eine lange Inschriftenplatte ein, auf der die Verstorbenen und ihre Todesdaten genannt werden. Die Herzogin starb 1505, der Herzog erst 1521. Da Loeman bereits 1512 gestorben ist, muss das Epitaph nach dem Tode der Herzogin geschaffen worden sein, wobei die Inschriftentafel nach 1521 von einem anderen Meister hinzugefügt wurde. An der ästhetischen Wirkung der kupfernen Grabplatten hatte eine Vergoldung, die heute nahezu abgerieben ist, entscheidenden Anteil, ebenso sind die farbigen Pasten in den Wappenbildern z. T. verschwunden.

Ein Grabmal in Form eines Memorienaltars für Herzog Johann III. von Jülich-Kleve-Berg wurde erst 1973 wiederentdeckt und nach gründlicher Restaurierung in der Michaelskapelle im rechten Winkel zur Wand aufgestellt, so dass beide Seiten der Tafel sichtbar sind (Abb. rechts und S. 56). Es handelt sich um den linken Flügel eines Triptychons, auf dem der jugendliche Herzog, dessen Waffenhemd mit den Wappen seiner vereinigten Herzogtümer und Grafschaften bedeckt ist, vor einem Betpult kniet, den Blick auf den Betrachter gerichtet. Im Hintergrund ist die Grabeshöhle bei Jerusalem mit den schlafenden Wächtern und dem auferstehenden, aufwärts schwebenden Christus dargestellt. Zu diesem Flügel gehörte ein doppelt so breites Mittelbild, auf dem wahrscheinlich das Jüngste Gericht dargestellt war, ferner ein rechter Flügel mit dem Porträt der Gemahlin des Herzogs, Maria von Jülich-Berg. Die Flügel waren beweglich und ließen sich über dem Mittelteil verschließen, so dass die

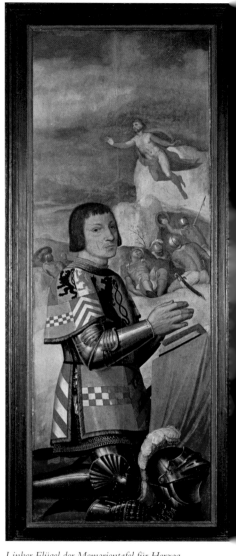

Linker Flügel der Memorientafel für Herzog Johann III. von Jülich-Kleve-Berg, vermutlich Werkstatt Jan van Scorel, Utrecht, um 1540

Rückseite des linken Flügels: Der tote Herzog Johann III. aufgebahrt, um 1540

ebenfalls bemalten Rückseiten sichtbar wurden. Hier lag, aufgebahrt in einem weißen Totenhemd auf einer antikisch gestalteten Kline (Totenbett), die jugendlich und idealisiert wirkende Figur des Herzogs. Der untere Teil des Körpers setzte sich in der Rückseite des rechten Flügels fort. Das Fragment wurde dem niederländischen Maler Jan van Scorel zugeschrieben. Es entstand nach dem Tode Johanns III. (1539). Er war der letzte Herzog aus dem Hause Kleve, der in der Gruft unter dem Chor der Stiftskirche beigesetzt wurde.

Die acht schmiedeeisernen Standleuchter, die ursprünglich im Chor die Tumba des Grafen Adolf I. umgaben, wurden ebenfalls in die Herzogsgruft versetzt. In die Wand der Michaelskapelle eingelassen ist ferner ein Epitaph der bürgerlichen Familie van Haffen. In gotischen Minuskeln sind die Todesdaten der Eltern Theodorus und Gertrud van Haffen und die Namen und Todesdaten ihrer neun Kinder aufgelistet. Die Familie war mit dem Stift so eng verbunden, dass fünf Söhne Vikare wurden und Stifter der St.-Viktors-Vikarie. Zu der Inschriftenplatte (nach 1535, jüngstes Todesdatum) gehörte ursprünglich ein Votivbild, das ebenfalls zu den Verlusten nach 1944 gezählt werden muss.

Spätmittelalterliche Plastik

Neben den oben bereits erwähnten Steinskulpturen des Hochaltars und des Lettners besitzt die Kirche noch heute ungewöhnlich viele Holzskulpturen des späten Mittelalters, die als Flügelaltäre oder Andachtsbilder dienten bzw. als Einzelfiguren aus diesem Zusammenhang stammen. Die Anzahl dieser Altäre dürfte ursprünglich viel größer gewesen sein, wenn man die Zahl der Vikarien bedenkt, mit denen das Stift ausgestattet war und die stets für die Bedienung eines Altars eingerichtet wurden.

Der Apostelzyklus

Von einem Altar vom Ende des 14. Jahrhunderts sind zwölf Statuen von Aposteln erhalten. Sie sind aus Eichenholz geschnitzt und heute ohne Fassung. Die zu diesem Zyklus gehörende Figur

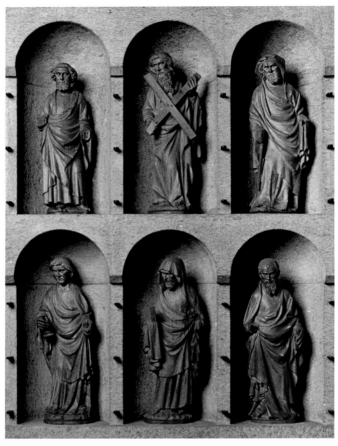

Sechs Figuren aus dem Apostelzyklus, Ende des 14. Jahrhunderts

des Heilands ist verschollen und wurde durch ein modernes, dem Stil nachempfundenes Werk ersetzt. Die Skulpturen mit sehr expressiven Köpfen sind von außerordentlicher Eleganz und stellen einen eigenständigen niederrheinischen Beitrag zum »Internationalen« oder »Höfischen Stil« des ausgehenden 14. Jahrhunderts dar. Es könnte sich hier um Reste des ersten Hochaltaraufsatzes handeln.

Die heiligen Ärzte Cosmas und Damian, um 1440

Aus einem nicht mehr zu erschließenden Zusammenhang stammen zwei bedeutende Eichenholzskulpturen des hl. Cosmas und des hl. Damian, zweier antiker Ärzte, die in der burgundischen Gelehrtentracht der Mitte des 15. Jahrhunderts gekleidet sind und als Attribute ihrer Berufe ein Urinfläschchen und eine Salbendose demonstrativ hochhalten. Neben der Tracht sind es die ungewöhnlich realistischen Köpfe, die an die burgundische Plastik in der Nachfolge von Claus Sluter erinnern.

Die bedeutende niederrheinische Bildhauerschule des späten 15. und frühen 16. Jahrhunderts, dessen Meister zum Teil auch in Kleve ansässig und tätig waren, ist in der Kirche mit zahlreichen Werken vertreten. Von dem Klever Bildhauer Dries Holthuys, dessen Name durch die 1496 an den Xantener Dom gelieferte Pfeilerstatue einer Muttergottes bekannt ist, sind in der

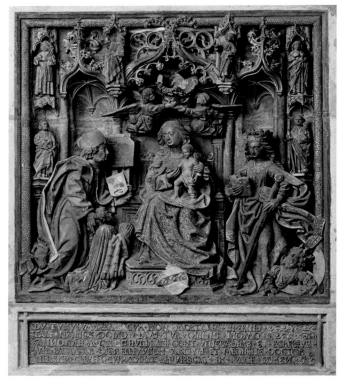

Dries Holthuys, Epitaph für Dr. Balthasar von Distelhuysen († 1502)

Stiftskirche mehrere Werke erhalten. Eine ebenfalls in Stein aus-
geführte Arbeit ist das Epitaph für den Leibarzt des Herzogs
Dr. phil. et med. Dechant Balthasar van Distelhuysen, der 1502
starb (Abb. oben). Es ist in der Wand des Südchors eingelassen.
Über einer Inschriftenplatte wird im Hochrelief ein Kirchenraum
dargestellt, in dem die Gottesmutter thront, vor der links als
kleine Figur der Verstorbene kniet, von seinem Schutzpatron,
dem Arzt und Evangelisten Lukas, empfohlen. Der hl. Lukas ist
mit Palette und Staffelei als Maler der Muttergottes ausgezeich-
net sowie als Patron der Künstler und Ärzte. Neben der Mutter-
gottes auf der rechten Seite erscheint die hl. Katharina von

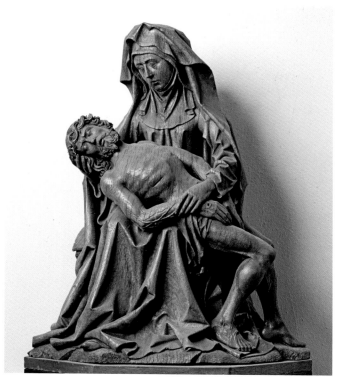

Dries Holthuys, Pietà, Eichenholz, um 1500

Alexandrien als Patronin der Wissenschaft, in eleganter Kleidung
mit einem geöffneten Buch in der Rechten, dem Schwert in der
Linken und ihrem Verfolger Kaiser Maxentius mit dem zerbro-
chenen Rad zu ihren Füßen. Auf Konsolen im Maßwerk des
Baldachins stehen sechs weitere Heiligenfiguren, unter ihnen
Johannes der Evangelist, Petrus und Paulus als Kirchenpatrone,
die Ärzte Cosmas und Damian und Thomas von Aquin, der Theo-
loge und Philosoph. Von den Holzbildwerken sind Dries Holthuys
ferner die Pietà zugeschrieben, die als Andachtsbild verehrt wird,
ferner der Grabeschristus, der bei der Karfreitagsliturgie eine
zentrale Rolle erfüllt, und der kleine Kalvarienberg, der heute im

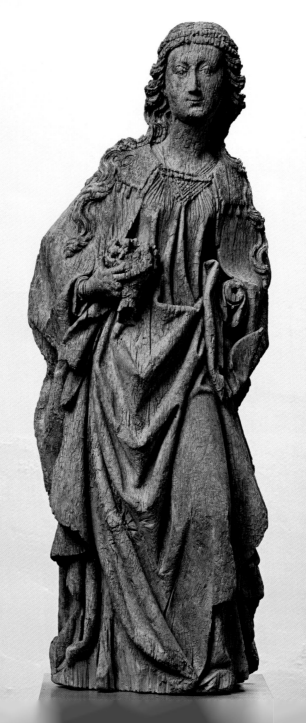

Reliquienschrank im Chor aufgestellt ist. 2006 wurde die charakteristische Statue der hl. Dorothea, die seit 1945 verschollen war, wiederentdeckt. Vermutlich hat diese Skulptur mehrere Jahre in den Trümmern gelegen, worauf die stark verwitterte Oberfläche der Skulptur hinweist. Dries Holthuys wurde aller Wahrscheinlichkeit nach in der Werkstatt des bedeutendsten gotischen Bildschnitzers seiner Zeit, Meister Arnt von Kalkar und Zwolle, ausgebildet. Besonders deutlich wird dies aus der Figur des Christus im Grabe, die in der Nachfolge von Arnts Grabeschristus in St. Nicolai in Kalkar (1488) steht. Auf Holthuys folgte als führender Bildhauer des Niederrheins im ersten Viertel des 16. Jahrhunderts Henrik Douverman, der zwischen 1508 und 1530 in Kleve und Kalkar tätig war.

Einen Höhepunkt niederrheinischer Skulptur bilden die beiden ungefassten Eichenholzstatuen der Muttergottes und Johannes des Evangelisten, der Hauptpatrone der Kirche, von Henrik Douverman, die heute als Einzelfiguren in einer Nische aufgestellt sind. Sie waren bis zum Ende des Zweiten Weltkriegs in einem wohl ebenfalls

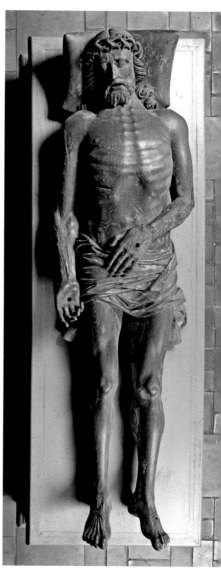

Dries Holthuys, Christus im Grabe, Eichenholz, um 1500

Dries Holthuys, Hl. Dorothea, Eichenholz, um 1500

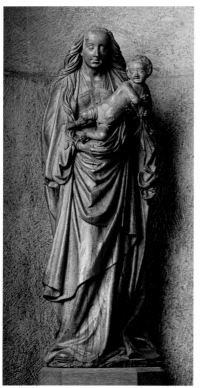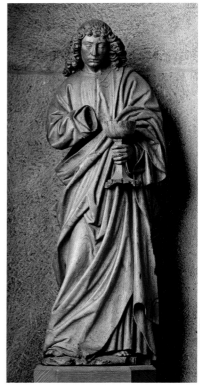

Henrik Douvermann, Maria mit Kind und Johannes der Evangelist, Eichenholz, um 1515

der Werkstatt Douvermans zuzuschreibenden Altarschrein auf-
gestellt, der 1945 verloren gegangen ist (Abb. S. 102). Während
sie in den beiden äußeren Kompartimenten aufgestellt waren
und ihrer Größe nach dem Schrein zugehörig sein könnten, war
in der Mittelnische damals eine in jedem Fall nicht zugehörige
Anna selbdritt platziert. Douverman erweist sich hier als reifer
Künstler, der Ponderation und Faltenwurf virtuos beherrscht, der
den strengen spätgotischen Figurenstil seiner Vorläufer Arnt und
Holthuys überwindet und dessen Gesichter jene Vergeistigung
tragen, die seine Berühmtheit begründen.

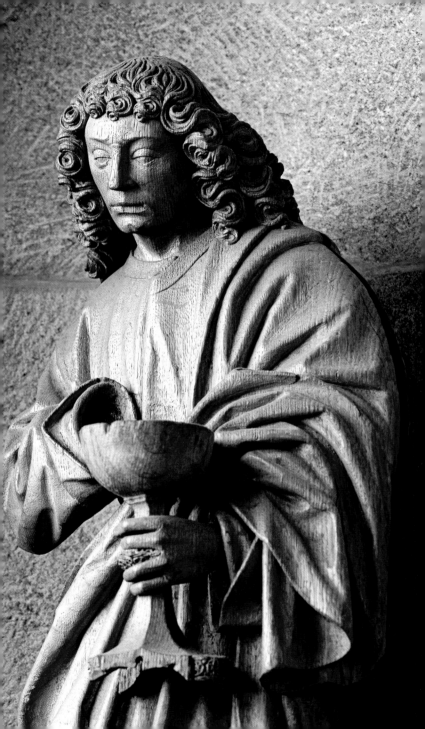

Der Marienaltar

Seit 1973 bildet der Marienaltar, der seit seiner Vollendung im frühen 16. Jahrhundert bis 1944 im südlichen Chor gestanden hatte, mit seiner Aufstellung im Hauptchor den theologischen Mittelpunkt der Kirche. Kern des Altars ist eine Muttergottesfigur des 14. Jahrhunderts, die als Gnadenbild verehrt wurde. Sie gehört zu einer Gruppe verwandter kölnischer Bildwerke aus Nussbaumholz, die auf einen gemeinsamen Prototypus zurückgehen. Um 1510 erteilte die Bruderschaft Unserer Lieben Frau dem jungen, in Kleve ansässigen Bildschnitzer Henrik Douverman den Auftrag, zu diesem Bildwerk ein Gehäuse in Form eines Wandel-

1 Gnadenbild der thronenden Muttergottes, umschwebt von Engeln
2 *Wurzel Jesse*
2a Schlafender Jesse zwischen zwei Propheten
2b König David mit der Harfe (links) und König Salomo
2c Zwei Könige oder Propheten
2d Vorfahren Christi in den Ästen der Wurzel Jesse

3 *Mariä Himmelfahrt*
3a Elias mit Spruchband
3b Moses mit Spruchband
4 Christus und Gottvater (Hl. Dreifaltigkeit) halten die Krone Mariens bereit
5 Die Geburt Christi
6 Die Anbetung der Könige
7 Zwölf neugotische Engel (aus Blei)

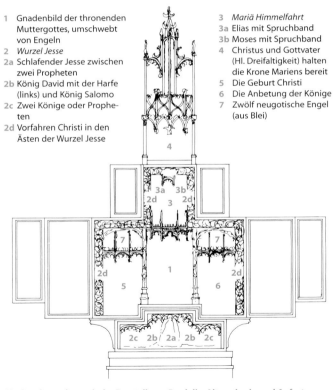

Marienaltar, schematische Darstellung: Predella, Altarschrein und Aufsatz

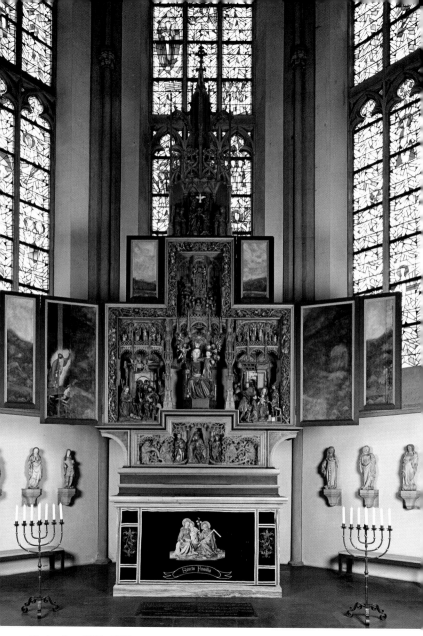

Marienaltar, 1508–1512

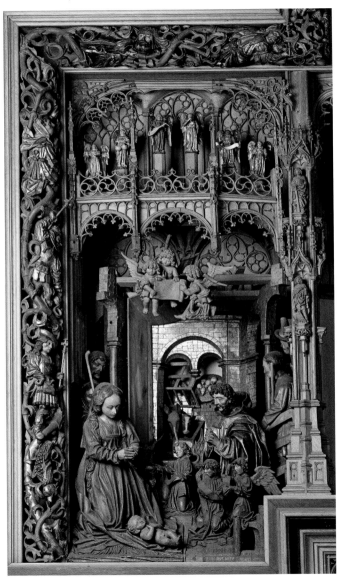

Marienaltar, Geburt Christi

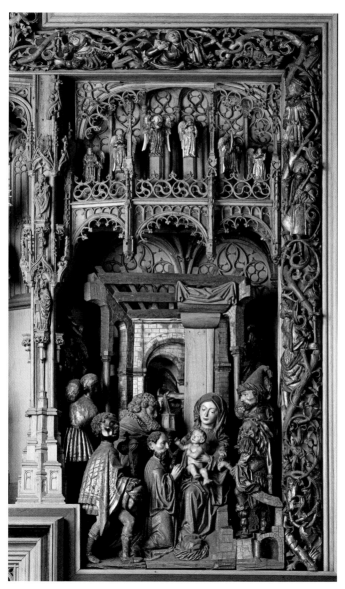

Marienaltar, Anbetung der Hl. Drei Könige

Marienaltar, Predella mit dem schlafenden Jesse

altars zu schaffen. Henrik Douverman entwarf einen Schrein, der in der Predella mit einer Darstellung der Wurzel Jesse beginnt, über der sich das Gnadenbild in einer Altarnische erhebt. Auf der linken Seite ist die Geburt Christi, rechts die Anbetung der Könige, die auf den Holzschnitt aus dem Marienleben Albrecht Dürers zurückgeht, dargestellt, über der Gottesmutter die Himmelfahrt Mariens. Auf dem Schrein thronen Gottvater und Christus umgeben von Engeln, bereit, Maria als Himmelskönigin zu krönen.

Ob Henrik Douverman den von ihm entworfenen Marienaltar wirklich ausgeführt hat, ist fraglich. Stilistisch weisen die Figuren des Altars wenig Verwandtschaft mit den anderen Arbeiten seiner Hand auf, da das Werk in seiner künstlerischen

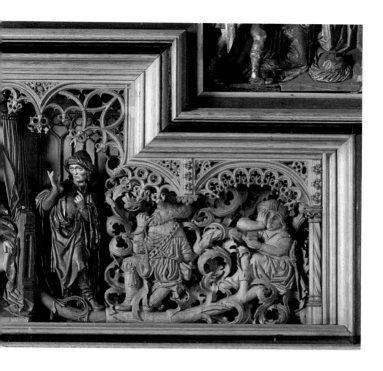

Qualität wenig einheitlich ist. Im Klever Stadtarchiv ist ein Schöffenprotokoll über einen Rechtsstreit zwischen der Bruderschaft und dem Bildschnitzer erhalten. Hieraus scheint hervorzugehen, dass Douverman 1513 den bei ihm beauftragten Altar noch nicht vollendet hatte und eine Naturalienvergütung von drei Fudern Holz wegen Nichterfüllung des Vertrages zurückgeben musste. Der Auftrag wurde ihm entzogen und Jakob Dericks mit der Fertigstellung des Altars beauftragt. 1515 verließ Douverman Kleve und siedelte nach Kalkar um, wo er 1517 das Bürgerrecht erwarb.

Der Altar blieb ohne Fassung und wurde erst 1845 von dem Neugotiker Johann Stephan polychromiert. Im Zweiten Weltkrieg wurde der Altar schwer beschädigt, von den neugotisch

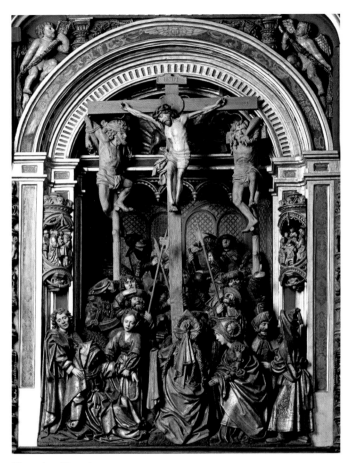

Kreuzaltar, Kreuzigung

bemalten Flügeln sind nur drei Fragmente erhalten. Bei der
Wiederherstellung nach dem Zweiten Weltkrieg wurden das
Schreingehäuse, die Gruppen in der Predella und die Hl. Dreifal-
tigkeit im Aufbau des Altars von dem Bildhauer Wilhelm Hable
(geb. 1923, lebt in Meerbusch) nach alten Vorlagen neu ge-
schnitzt.

Der Kreuzaltar

Im Südchor steht heute der Kreuzaltar, ein figurenreicher südnie-
derländischer Altarschrein, der um 1550 in Antwerpen für die
Stiftskirche hergestellt worden ist. Auf den Köpfen einiger Figu-
ren ist die eingebrannte Hand, das Beschauzeichen der Antwer-
pener Gilden, zu finden. Der Altar zählt zu einer großen Gruppe
von Antwerpener Schnitzaltären, die über ganz Europa verbrei-
tet sind. Der Kreuzaltar gehört zu den späten Beispielen – nach
1550 gab es für solche Produkte keinen Markt mehr. Der Altar
überlebte die Zerstörung der Kirche, lag aber noch 1955 in der
Herzogsgruft zwischen dem Bauschutt. Er wurde von dem Meer-
buscher Bildhauer Wilhelm Hable ergänzt, der Schrein und die
Pfeiler sind neu, ebenso wie einzelne Figuren in der Predella und
in den Szenen. Zur Unterscheidung von den originalen Bildwer-
ken sind diese holzsichtig belassen. Leider wurden 1972 zwei
Prophetenfiguren gestohlen (vgl. S. 104), die noch immer fehlen
und auch durch holzsichtige Nachbildungen ersetzt wurden.

In fünf Szenen wird die Passion Christi mit der Kreuzigung im
Mittelteil dargestellt. Ungewöhnlicherweise erscheint darunter
eine Wurzel-Jesse-Darstellung, wie im Marienaltar. Eine weitere
ikonographische Besonderheit ist die Flucht nach Ägypten im
obersten Altarbereich als Hintergrund der Kreuzigung. Stilisti-
sche Diskrepanzen treten zwischen dem noch der Spätgotik ver-
hafteten Stil der Figurengruppen und dem architektonischen
Rahmen auf, der eindeutig von Renaissanceelementen wie
Balustern, Muscheln, Putten und Antikenköpfen geprägt ist, wie
diese auch in den Graphiken des Antwerpener Künstlers Dirck
Vellert anzutreffen sind. In dieser Uneinheitlichkeit repräsentiert
der 1845 neu gefasste Altar die allerletzte Blüte der Antwerpener
Bildhauerkunst. 2007 wurden zwei kleine Figurengruppen aus
der Hohlkehle des Altars im Kunsthandel entdeckt. Sie konnten
zurückerworben werden und befinden sich seitdem wieder an
alter Stelle.

1983 wurde das Kruzifix über dem Zelebrationsaltar erworben.
Das Bildwerk aus Lindenholz hat seine originale Fassung be-
wahrt. Es stammt nicht vom Niederrhein, sondern ist vermutlich
um 1480 in der Umgebund von Lyon entstanden.

Kreuzaltar, Schrein Antwerpen um 1540–1550

Flügel mit Szenen aus der Jugend Christi und der Passion, 19. Jahrhundert

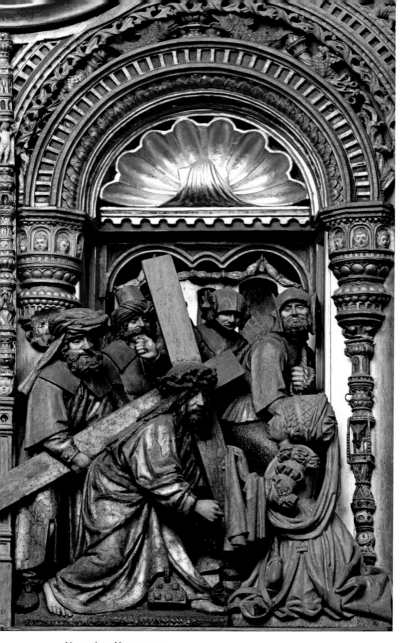

Kreuzaltar, Kreuztragung

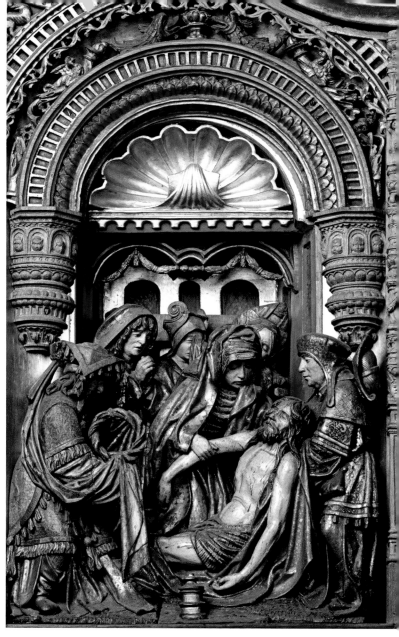

Kreuzaltar, Grablegung

Kunstwerke aus dem 17. bis 20. Jahrhundert

Nach dem Aussterben des Klever Herzoghauses, der Teilung des Territoriums Jülich-Kleve-Berg, Mark und Ravensberg und der Nachfolge des protestantischen Fürstenhauses Hohenzollern ist die Stiftskirche bis zur Säkularisation kaum noch mit bedeutenden Kunstwerken beschenkt worden. In der Mitte des 17. Jahrhunderts und gegen Ende des 18. Jahrhunderts wurden für das Mittelschiff drei große Messingkronleuchter nach holländischem Vorbild vom Stift bestellt. Sie wurden u. a. in Kleve vom Gelbgießer Fölling 1781 und in Xanten von Chris Molen 1783 gegossen und erleuchten mit ihrem warmen Kerzenschein heute an Festtagen wieder die Kirche.

Die früher zu Unrecht der Werkstatt Gabriel de Grupellos zugeschriebene und um 1720 datierte Kreuzigungsgruppe dürfte identisch sein mit dem monumentalen Kalvarienberg, der 1810 mit einem klassizistischen Säulenaufbau anstelle des gotischen Hochaltaraufsatzes errichtet wurde. Dieser Hochaltar entsprach im Zeitalter der Romantik nicht mehr dem Geschmack der Gemeinde und musste 1845 dem neugotischen, nach dem Entwurf des Kölner Dombaumeisters Ernst Friedrich Zwirner geschaffenem Hochaltar weichen. Im Ersten Weltkrieg diente die Gruppe als Kriegsmissionsmahnmal. Die Marienfigur ist seit dem Zweiten Weltkrieg verschollen. 1973 wurden das Kruzifix und die Johannesfigur, befreit von ihrer ursprünglichen grauweißen klassizistischen Fassung, in der Taufkapelle im Nordchor aufgestellt.

Den neugotischen Hochaltar mit seinem steilen, fast bis zum Gewölbe des Chores emporragenden Gesprenge hatte Baron von Hövell von Gnadenthal 1843 der Kirche gestiftet. Den Entwurf von Dombaumeister Zwirner veränderte Vincenz Statz; die Ausführung der Skulpturen, ihrer Fassungen und Gemälde übernahmen die Gebrüder Johann und Christoph Stephan. Dargestellt war eine vielfigurige Kalvarienbergszene. In vereinfachter Form wurden die Umrisse des Altars auf die Mauer des Südschiffes skizziert und die erhaltenen Figuren darin platziert. Die stiftungsfreudigen Klever Bürger des 19. Jahrhunderts haben die Kirche mit neuem Mobiliar ausgestattet, das im neugotischen Stil gestaltet wurde. 1884 entstanden ein neues Chorgestühl,

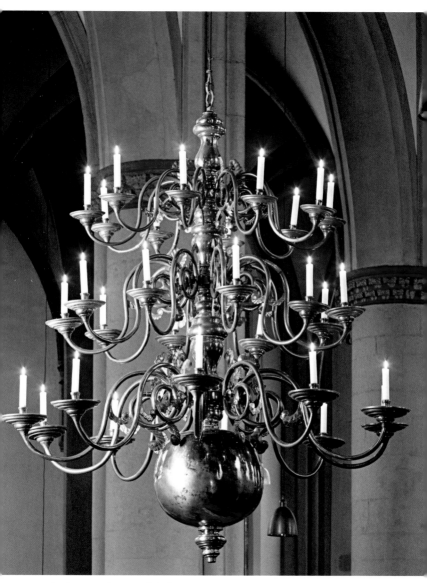

Leuchterkrone aus dem Mittelschiff, gegossen von dem Klever Gelbgießer Fölling, 1781

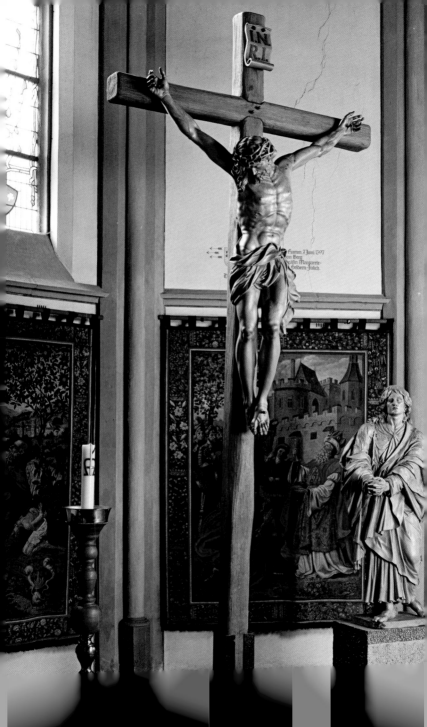

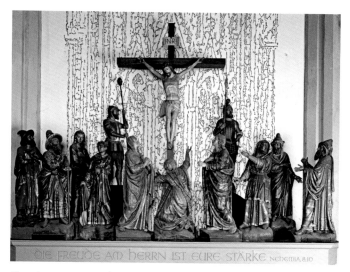

Kreuzigungsgruppe aus dem von Ernst Friedrich Zwirner 1844 entworfenen und von den Gebr. Stephan ausgeführten Hochaltar

ein Dreisitz, eine Kommunionbank und ein Kreuzweg. Diese von Hendrik van der Geld aus 's-Hertogenbosch ausgeführten Werke sind mit Ausnahme von drei Kreuzwegstationen (Nordhalle) verloren gegangen.

Aus dem Nonnenkloster an der Stechbahn stammt ein neugotischer, unter dem Nordturm aufgestellter Altar mit Szenen der Kindheit Christi. Er entstand in Zusammenarbeit zweier bedeutender neugotischer Künstler vom Niederrhein, des Gocher Bildhauers Ferdinand Langenberg (1849–1931) und des Klever Malers Heinrich Lamers (1867–1934). Die Flügel tragen die Jahreszahl 1898 und zeigen u. a. eine historisierende Stadtansicht von Kleve als Hintergrund für die Geburt Christi, seine Taufe am Jordan, die Samariterin am Jakobsbrunnen und auf den Rückseiten die Passion Christi (Abb. S. 83).

Heinrich Lamers bemalte auch fünf Leinwände in Tempera, die wie Gobelins wirken und in der Art großflächiger textiler Wandbehänge in der Kirche installiert wurden. Sie entstanden um 1900. Zwei davon, nämlich der schon erwähnte über dem

Christus am Kreuz und hl. Johannes aus
dem klassizistischen Hochaltar, um 1810

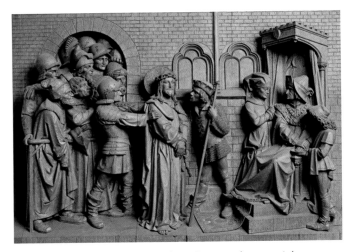

Hendrik van der Geld, Christus vor Pilatus, Szene aus dem neugotischen Kreuzweg

Heinrich Lamers, Anbetung der Hl. Drei Könige, Wandteppich nach einer verlorenen Wandmalerei über dem Nordportal

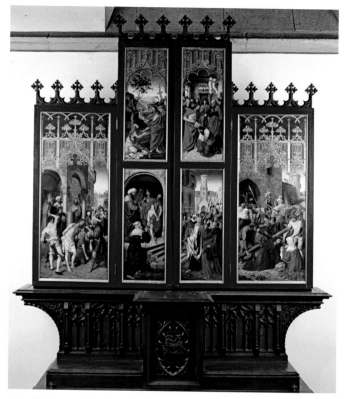

Heinrich Lamers, Flügel zum Altar mit der Kindheit Jesu, geschnitzt von Ferdinand Langenberg, mit Szenen aus der Passion Christi, Ostermorgen und Pfingsten, 1898

Nordportal mit der Darstellung der Heiligen Drei Könige und der in der Michaelskapelle hängende Teppich mit den hll. Viktor und Liuthardt, sind Nachahmungen mittelalterlicher Vorbilder: einer verlorenen Wandmalerei über dem Nordportal und eines flämischen Gobelins im Xantener Dom. Die drei anderen Behänge schmücken die Taufkapelle im Nordchor mit Darstellungen des Alten Testaments: die Vertreibung aus dem Paradies und die Opfer Abrahams und Melchisedeks.

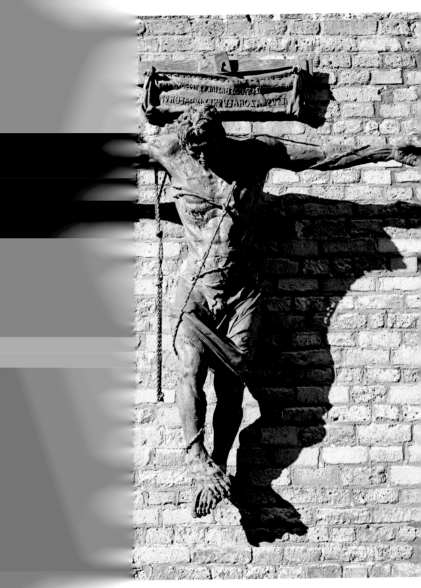

Christ am Kreuz, Bronze, 1989

Kunstwerke des 20. Jahrhunderts bis zur Gegenwart

Eine der wichtigsten Aufgaben, die sich im 20. Jahrhundert stellten, war mit den beiden Weltkriegen verbunden. Den gefallenen Gemeindemitgliedern des Ersten Weltkriegs wurde in den 1920er Jahren eine Gedenkstätte eingerichtet, die ein Kruzifix aus Holz, geschaffen von dem Klever Bildhauer Gerd Brüx (1875–1944), einschloss. Den Opfern des Zweiten Weltkriegs und des Nationalsozialistischen Regimes wurde in der nördlichen Vorhalle eine Gedächtnisstätte errichtet, zu der mehrere Kunstwerke gehören: ein Kruzifix des 19. Jahrhunderts, das symbolhaft mit seinen Kriegsbeschädigungen für die Zerstörung der Kirche steht, sowie einige Fragmente des Bauornaments. Durch Fotografien und Lebensschilderungen wird des Priesters Karl Leisner, des Klever Bürgers Wilhelm Frede und des Philosophen Johannes Maria Verweyen, die den Nationalsozialisten aus ihrem Glauben heraus Widerstand geleistet hatten und zu ihren Opfern wurden, gedacht, ebenso des jüdischen Mädchens Leni Valk, der Klever Synagoge und anderer Opfer der Verfolgung und des Krieges.

Aus dem Jahre 1928 stammt das große Holzrelief mit einer Darstellung des hl. Antonius von Padua unter der Orgelempore, geschaffen von dem lange Zeit in Kleve wirkenden flämischen Maler und Bildhauer Achilles Moortgat (1881–1957).

Die vierzehn Kreuzwegstationen, Öl auf Kupfer, von Josef van Brackel aus Kleve (1874–1959) wurden 1980 aus einer holländischen Kirche erworben.

Auch im Außenbereich der Kirche befinden sich bedeutende Kunstwerke: Erst 1989 wurde als jüngstes Werk von dem Düsseldorfer Bildhauer Bert Gerresheim ein Bronzekruzifix an der Außenseite des Chores aufgestellt. Es ist ein Geschenk zur Erinnerung an Leni Valk. Der jugendliche Christus will in besonderer Weise an die vielen jungen Opfer des Nationalsozialismus erinnern (Abb. links).

Auf dem Plateau, auf dem sich die Stiftskirche erhebt, wurde wenige Meter von der Herzogsgruft entfernt 1981 Ewald Matarés »Toter Krieger« wiedererrichtet. Die Skulptur aus Basaltlava

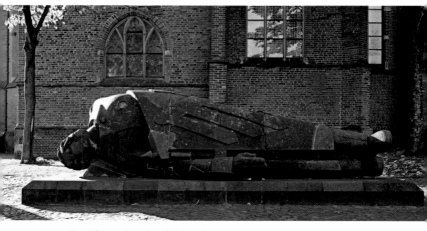

Das Ehrenmal von Ewald Mataré

war der Kern eines 1934 an der Gruftstraße errichteten Krieger-
denkmals für die Gefallenen des Ersten Weltkriegs. Als ein »ent-
artetes« Kunstwerk wurde die Figur des liegenden Soldaten 1938
zerschlagen und vergraben. Nach dem Krieg wurden einzelne
Fragmente wiedergefunden und unter der künstlerischen Lei-
tung von Elmar Hillebrand, einem Schüler Matarés, zusammen-
gefügt und ergänzt. Auch andere Schüler Matarés hatten Vor-
schläge für die Wiederherstellung eingereicht. Der Vorschlag des
aus Kleve stammenden Joseph Beuys sah eine Ablage der Frag-
mente in einer vertieften Öffnung in der 1977 neu geschaffenen
Klever Fußgängerzone in der Kavarinerstraße vor, abgeschlossen
mit einem Gitter, über das die Bürger gehen konnten. Die steif
ausgestreckte Figur des Toten liegt, auf die rechte Seite gedreht,
mit zurückgesunkenem Haupt auf einer Bahre. Eine Fahne mit
einem stilisierten Adler bedeckt den Körper des Gefallenen. Auf
der Brust erkennt man eine kreisrunde Öffnung, die auf den Tod
als Folge eines Herzschusses hinweist. Hier hatte Ewald Mataré
eine Strophe des Hölderlin-Gedichts »An Germanien« – wie in ei-
ner Reliquienhöhle einer mittelalterlichen Heiligenfigur – einge-
schlossen. Im Schatten der Stiftskirche hat diese bedeutende
Skulptur eine sinnreiche und würdige Stätte erhalten.

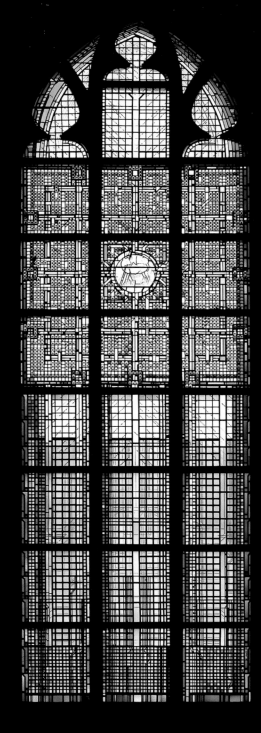

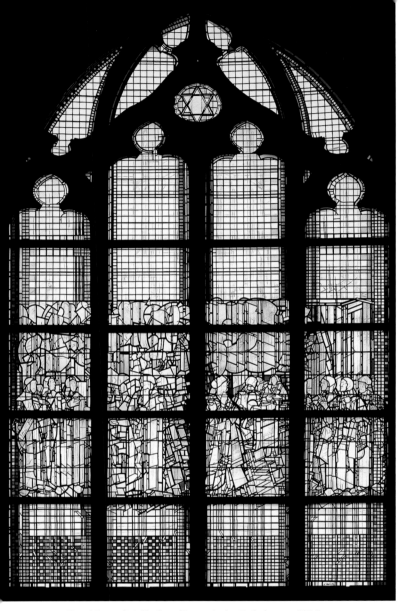

Drei Männer bei Abraham (Fenster in der Gedenkstätte, 2006)
Entwurf: Dieter Hartmann, Köln
Ausführung: Derix, Kevelaer

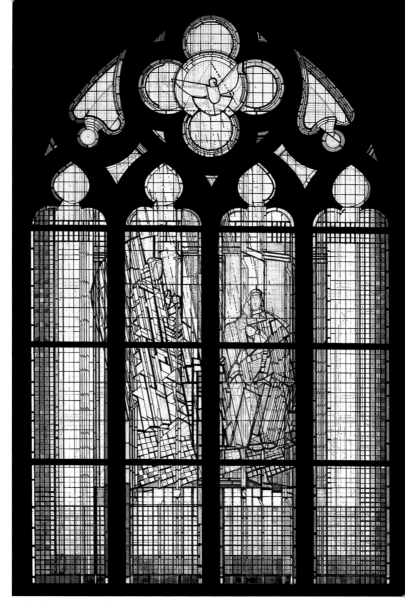

Verkündigung (Entwurf)
Entwurf: Dieter Hartmann, Köln
Ausführung: Derix, Kevelaer

D er Kirchenschatz mit seinen Reliquiaren, liturgischen Geräten und Paramenten spiegelt, wie die Ausstattung der Kirche, die Geschichte des Stifts und der Pfarrkirche wider. Das älteste erhaltene Stück ist die Paxtafel (ausgestellt im Museum Kurhaus Kleve), die vermutlich anlässlich der Vermählung von Herzog Johann II. mit der Gräfin Mechtild von Hessen-Katzenelnbogen 1489 der Kirche gestiftet wurde, wie die emaillierten Wappen in den unteren Ecken der Tafel bezeugen. Die Paxtafel, die den Gläubigen zum Friedenskuss gereicht wird, ist hier zugleich ein Reliquienbehälter, der Reliquien aus dem Heiligen Land enthielt, die 1450 von Herzog Johann I. auf einem Kreuzzug erworben wurden. Ihre Herkunft wird auf einem Schriftband verzeichnet. Die silberne Tafel umschließt eine Kristallscheibe, hinter der ein Perlmuttrelief die Anbetung der Könige zeigt. Die bedeutende künstlerische Gestaltung wurde aufgrund des Buchstabens M auf dem Griff an der Rückseite mit dem Bocholter Goldschmied und Kupferstecher Israhel van Meckenem in Beziehung gebracht, eine Vermutung, die heute jedoch nicht mehr aufrechterhalten wird.

Vom Ende des 15. Jahrhunderts datiert ein handgeschriebenes Epistolar mit Lesungen aus dem Alten und Neuen Testament und aus den Apostelbriefen. Diese Pergamenthandschrift ist in einen kostbaren Einband gebunden, dessen Oberseite eine Kreuzigung mit Maria und Johannes ziert. In den Zwickeln des Hochreliefs aus Silber sind die Evangelistensymbole dargestellt. Die Kreuzigungsgruppe zitiert den monumentalen Kalvarienberg der Klever Minoritenkirche, die Medaillons mit den Evangelistensymbolen wurden nach Stichvorlagen des Israhel van Meckenem geschaffen (ausgestellt im Museum Kurhaus Kleve).

Neben diesen beiden Höhepunkten sakraler Schatzkunst des späten Mittelalters, zu denen noch ein verlorenes Reliquienkreuz gehörte, besitzt der Kirchenschatz Kelche und anderes Messgerät aus dem 18., 19. und 20. Jahrhundert.

Von den Paramenten ist ein Chormantel bemerkenswert, der zu einem umfangreicheren Ornat gehörte. Er besteht aus grünem Seidenbrokat mit eingewebten Silberblumen. Die Stäbe

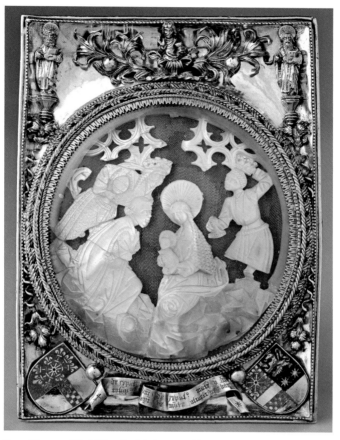

Paxtafel, vermutlich 1489 anlässlich der Vermählung Herzogs Johann II. mit Mechtild von Hessen-Katzenelnbogen gestiftet

und die Cappa sind mit reichen Stickereien verziert, auf denen verschiedene Heilige dargestellt sind. Die Wappenschilde weisen die kostbare Arbeit als ein Geschenk der Familie Collonitsch-Blaspiel aus. Der Stil der Stickerei weist auf die erste Hälfte des 18. Jahrhunderts und eine Entstehung in den südlichen Niederlanden hin.

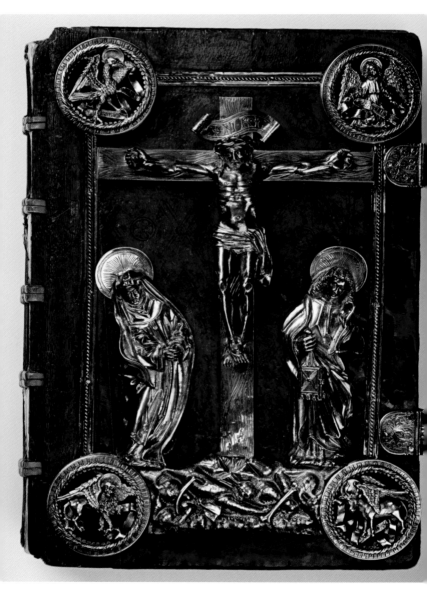

Deckel eines Epistolars mit der Kreuzigung Christi, Silber getrieben, um 1500

Verschollene Kunstwerke

Ihr noch immer bemerkenswerter Reichtum an mittelalterlichen Kunstwerken verleiht der Propsteikirche eine kunsthistorische Bedeutung, die dem Vergleich mit dem Viktorsdom in Xanten und der Pfarrkirche St. Nicolai in Kalkar standhält. Dennoch bleibt die Bilanz zwischen dem, was einst vorhanden war und dem, was heute noch erhalten ist, negativ. Besonders schmerzlich ist der Umstand, dass sich nach der Bombardierung unter den Trümmern noch Kunstwerke befanden, die später offenbar entwendet worden sind. Hin und wieder sind in den vergangenen Jahrzehnten Stücke des alten Inventars aufgetaucht, wie 1973 der Flügel des Memorienaltars des Herzogs Johann III. und Teile des Marienaltars.

Es scheint daher sinnvoll, in diesem Bildheft auch einige verschollene Kunstwerke, sofern sie nicht zerstört sind, aufzunehmen, in der Hoffnung, dass ihre Kenntnis dazu beiträgt, eine Identifizierung zu ermöglichen und damit die Voraussetzung zu einer Rückerwerbung für die Kirche zu schaffen. 2006 wurden im Kunsthandel einige Teile des Kreuzaltars wiederentdeckt und konnten dank des Engagements der Karl und Maria Kisters-Stiftung zurückerworben werden. In einem Klever Nachlass wurde im selben Jahr überraschenderweise die hl. Dorothea von Dries Holthuys entdeckt und der Stiftskirche zurückgegeben. Untenstehend ein Verzeichnis der wichtigsten noch fehlenden Kunstwerke:

1 Reliquienkreuz. Silber, vergoldet, Höhe 34 cm, Ende des 14. Jahrhunderts, mit dem Wappen Kleve-Mark und Luxemburg. Abb. S. 101

2 Lanzen aus der Schlacht bei Cleverham. 1396, als Trophäen im Chor aufgehängt.

3 Acht Fragmente der Sandstein-Statuetten aus der Tumba des Grafen Adolf I. und der Gräfin Margaretha von Berg. Ursprünglich ca. 60 cm hoch, die Fragmente wurden bis 1944 in der Sakristei aufbewahrt. Abb. S. 50

4 Gemälde mit den vier Grafen von Kleve in der Haltung der Stifterbilder am Reliquienschrank am Chor in Anbetung des

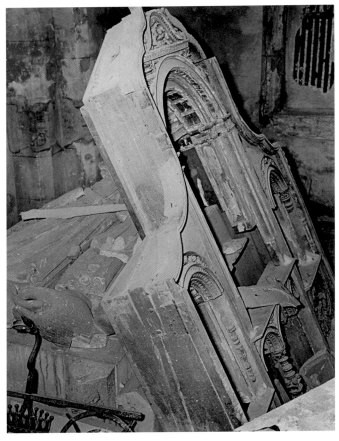

Der Kreuzaltar in den Trümmern, um 1950

HI. Sakraments. Vermutlich im 17. Jahrhundert entstanden. Abb. S. 23

5 Zwei Altarflügel mit je vier Szenen aus dem Leben Christi. Vermutlich niederrheinisch, um 1470. Abb. S. 102

6 Triptychon der Familie van Haffen. Öl auf Holz, Mitteltafel, ca. 110 × 100 cm, Niederrheinisch unter niederländischem Einfluss, um 1535, auf der Mitteltafel eine Fürbitte: Christus

Reliquienkreuz, 14. Jahrhundert

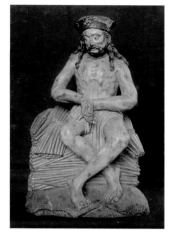

*Hl. Hiob, Niederrhein, Anfang
16. Jahrhundert*

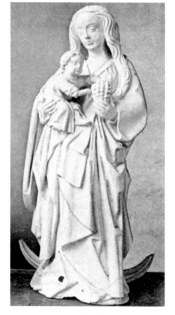

Muttergottes, Nördliche Niederlande

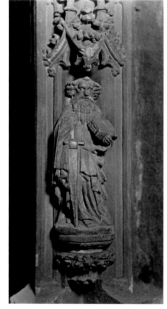

Paulus vom Reliquienschrein, 1426

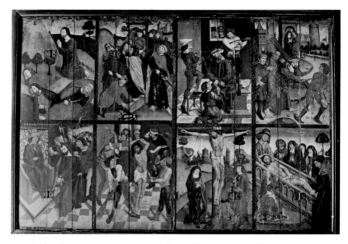

Zwei Altarflügel mit Szenen aus dem Leben Christi, um 1470

Epitaph von Haffen, um 1535

Altarschrein, um 1515

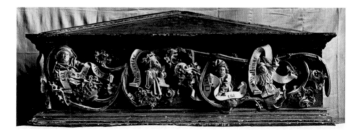

Reliquienkasten mit der Wurzel Jesse, Meister Arnt, um 1480

*Hl. Paulus, Niederrhein,
Anfang 16. Jahrhundert*

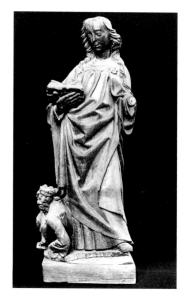

*Hl. Katharina, Umkreis des Dries
Holthuys*

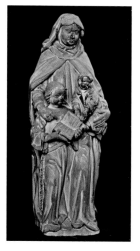

*Anna Selbdritt, Niederrhein,
um 1500*

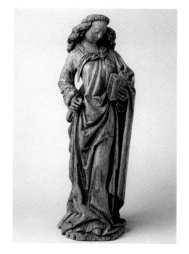

Hl. Cunera, Meister Arnt

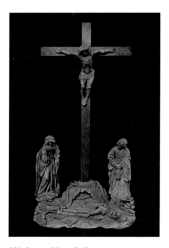

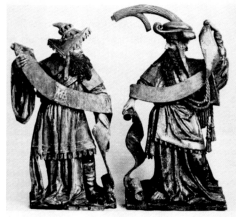

*Werkstatt Henrik Douvermann,
Kalvarienberg*

Zwei Propheten des Kreuzaltars, gestohlen 1972/73

und Maria knien vor Gottvater, umgeben von vier schweben-
den Engeln, auf den Flügeln die Stifter Theodor van Haffen
mit sechs Söhnen und Gertrud van Haffen mit drei Töchtern.
Abb. S. 102

7 Reliquienkasten aus dem Reliquienschrank am Chor. Sowohl
der Kasten als auch vier aufgenagelte, im Hochrelief aufge-
führte Plastiken, die wohl aus dem Zusammenhang einer
Wurzel Jesse stammen, fehlen. Sie entstanden in der Werkstatt
des Meisters Arnt von Kalkar, um 1480. Sechs zugehörige
Königsbüsten im Museum Mayer-van den Bergh in Antwer-
pen, eine siebte im Rijksmuseum zu Amsterdam, 1892 in der
Sakristei, 1915 in der Herzogsgruft aufgestellt. Abb. S. 102

8 Altarschrein. Ende des 19. Jahrhunderts in der Sakristei,
1915 in der Fürstengruft aufgestellt. Der bedeutende Schrein
erinnert an das Maßwerk der Altäre von Henrik Douverman
und seiner Werkstatt. Abb. S. 102

9 Muttergottes. Holz, weiß gefasst, ca. 70 cm. Vermutlich in den
nördlichen Niederlanden entstanden. Abb. S. 101

10 Hl. Cunera. Eichenholz, Höhe 65 cm, Meister Arnt von Kalkar, um 1480. Nach dem Zweiten Weltkrieg in Privatbesitz gelangt, 1988, erworben vom Erzbischöflichen Museum Köln, heute Kolumba. Abb. S. 103

11 Hl. Katharina. Eichenholz, ohne Fassung, Höhe ca. 80 cm, Werkstatt des Dries Holthuys (?). Abb. S. 103

12 Hl. Hiob. Eichenholz, ungefasst, Höhe unbekannt, Niederrheinisch, Anfang 16. Jahrhundert. Abb. S. 101

13 Hl. Paulus. Holz, neuere Fassung, Anfang 16. Jahrhundert. Abb. S. 103

14 Kalvarienberg. Eichenholz, Höhe 105 cm, Werkstatt des Henrik Douverman. Ein Gipsabguss wird im Museum Kurhaus Kleve aufbewahrt. Abb. S. 104

15 Hl. Bartholomäus (Patron der Schinder, Gerber, Leder- und Schuhmacher, vielleicht vom Zunftaltar der Klever Gilde?) sowie Petrus und Paulus. Holz, gefasst, ursprünglich auf den drei Konsolen des Kreuzaltars, um 1550. Abb. S. 100

16 Zwei Propheten in fantastischem Aufputz mit Spruchbändern. Antwerpen, gegen Mitte 16. Jahrhundert, goldgefasst 1845, gestohlen 1972/73, aus dem unteren Mittelteil des Kreuzaltars. Abb. S. 104

17 Statuetten des Reliquienschrankes. Abb. S. 101

DAS ARCHIV

Die nach dem Zweiten Weltkrieg erhalten gebliebenen Reste des ursprünglich bedeutenden Stiftsarchivs wurden zeitweilig in einem Raum über der Marienkapelle in der ehemaligen südlichen Vorhalle gelagert und werden heute im Archivraum des »Pfarrzentrums Stiftskirche« aufbewahrt.

LITERATUR

Allgemein

A. Tibus: Die Pfarre Kleve von ihrer Gründung an bis nach Errichtung der Collegiat-Kirche daselbst, Kleve 1878.

R. Scholten: Die Stadt Cleve. Beiträge zur Geschichte derselben meist aus archivalischen Quellen, Kleve 1879.

P. Clemen: Die Kunstdenkmäler des Kreises Kleve, Düsseldorf 1892 (Die Kunstdenkmäler der Rheinprovinz I, 4), S. 92–107.

R. Scholten: Zur Geschichte der Stadt Cleve aus archivalischen Quellen, Kleve 1905.

G. Müller u. F. Gorissen: Aus der Geschichte der Mutterpfarrei Kleve, in: Festschrift zur Einweihung der Christus-König-Kirche, Kleve 1934, S. 7–109.

H. P. Hilger: Kreis Kleve 4: Stadt Kleve, Düsseldorf 1967 (Die Denkmäler des Rheinlandes, Bd. 6), S. 37–77.

F. Gorissen: Geschichte der Stadt Kleve. Von der Residenz zur Bürgerstadt, von der Aufklärung bis zur Inflation, Kleve 1977.

F. Gorissen: Residenzstift und Stadt Kleve im 14./15. Jahrhundert, in: E. Meuthen (Hrsg.), Stift und Stadt am Niederrhein, Kleve 1984 (Klever Archiv 5), S. 121–132.

G. de Werd: Die Katholische Stifts- und Propsteikirche St. Mariae Himmelfahrt zu Kleve, München 1985 (Große Baudenkmäler, Heft 368).

F. Gorissen: Das Memorienbuch des Stiftes Kleve, Kleve 1987 (Klever Archiv 7).

F. Gorissen: Urkunden und Regesten des Stiftes Monterberg-Kleve, Bd. I, Kleve 1989, Bd. II, Bd. III, Kleve 1991.

Architektur

H. M. Schwarz: Die Kirchliche Baukunst der Spätgotik im klevischen Raum, Bonn 1938, passim.

H. M. Schwarz: Kleve, Kirchliche Bauten, Rheinische Kunststätten XIV, Nr. 8, Düsseldorf 1940.

F. Gorissen: Onser Liever Vrouwen Kercke to Cleve, in: Rheinische Post, Nr. 267, 16. November 1957.

F. Gorissen: Meister Konrad Kovelens (um 1330 bis 1389/90), Baumeister der Kirchen zu Kleve und Xanten, in: Kalender für das Klever Land, 1966, S. 26 ff.

G. Hövelmann: Wer war Balthasar Distelhuysen?, in: Kalender für das Klever Land, 1965, S. 4 ff.

H. P. Hilger: Ein barocker Kruzifixus in der Stiftskirche zu Kleve, in: Jahrbuch der Rheinischen Denkmalpflege 26 (1966), S. 305 ff.

H. P. Hilger: Die Herzogsgruft in der Stiftskirche. Zu ihrer Wiedereröffnung am 5. Mai 1967, in: Kalender für das Klever Land, 1968, S. 18.

F. Gorissen: Der Marienaltar zu Kleve. Eine Aufgabe für die kunstge-
schichtliche Forschung, in: Kalender für das Klever Land, 1973, S. 39–52.

F. Gorissen: Groens Beitrag zur Kenntnis der Klever Stiftskirche, in: Kalen-
der für das Klever Land, 1978, S. 55–60.

Ausstellungskataloge

Ausstellung: Die klevischen Beeldensnijder. Meisterwerke niederrheinlän-
discher Holzbildnerei der Jahre 1474 bis 1508, Städtisches Museum Haus
Koekkoek, Kleve 1963.

Ausstellung: Kunstschätze aus dem Klevischen. Ausstellung anlässlich der
800-Jahrfeier der Klever Pfarrkirche 1174–1974, Städtisches Museum
Haus Koekkoek, Kleve 1974.

Ausstellung: Kunstschätze aus dem Klevischen. Ausstellung anlässlich der
800-Jahrfeier der Klever Pfarrkirche 1174–1974, Städtisches Museum
Haus Koekkoek, Kleve 1974.

Ausstellung: Klevisches Silber, 15.–19. Jahrhundert, Städtisches Museum
Haus Koekkoek, Kleve 1978.

Ausstellung: Land im Mittelpunkt der Mächte. Die Herzogtümer Jülich-
Kleve-Berg, Kleve 1984.

Ausstellung: Gegen den Strom. Meisterwerke niederrheinischer Skulptur
in Zeiten der Reformation 1500–1550, Suermondt-Ludwig-Museum,
Aachen 1996.

Ausstellung: Dries Holthuys. Ein Meister des Mittelalters aus Kleve,
Museum Kurhaus, Kleve 2002.

Ausstattung

E. Renard: Einrichtung einer Grabkapelle der klevischen Grafen und Her-
zöge in der Stiftskirche, in: Jahrbuch der Rheinischen Denkmalpflege
(1925), S. 42 ff.

W. Rehm: Die Clever Stiftskirche und ihre Schnitzwerke, in: Niederrheini-
scher Geschichts- und Altertumsfreund, 24,9 (1929).

H. P. Hilger: Zwei Altarentwürfe Ernst Friedrich Zwirners für die Stiftskirche
in Kleve, in: Miscellanea pro arte, Hermann Schnitzler zur Vollendung des
60. Lebensjahres am 13. Januar 1965, Düsseldorf 1965, S. 327 ff.

Theodor Michelbrink, Die Fenster der Stifts- und Propsteikirche St. Mariä
Himmelfahrt in Kleve, München 1987.

R. Karrenbrock, Dries Holthuys und seine Werke aus Baumberger Sand-
stein. Zur niederrheinischen Steinskulptur um 1500, in: Ausstellungs-
katalog Gegen den Strom. Meisterwerke niederrheinischer Skulptur in
Zeiten der Reformation 500–1550, Suermondt-Ludwig-Museum, Aachen
2008, S. 79–96.

G. de Werd, Wiedergewonnen für die Stiftskirche in Kleve. Dries Holthuys'
Heilge Dorothea (um 1490) und zwei Teile des Kreuzaltares (um 1550), in:
Kalender für das Klever Land, 2008, S. 10–21.

Abbildung Umschlagvorderseite:
St. Mariae Himmelfahrt von Südosten

Abbildung Umschlagrückseite:
Epitaph für Dr. Balthasar von Distelhuysen († 1502)
von Dries Holthuys (Ausschnitt)

DKV-Edition
St. Mariae Himmelfahrt Kleve
www.stiftskirche-kleve.de

Abbildungsnachweis:
Sämtliche Abbildungen Florian Monheim, Krefeld
mit Ausnahme von
Seite 4, 13, 15, 19, 30, 62, 98: Museum Kurhaus Kleve
(Foto: Annegret Gossens)
Seite 20: Otto Weber, Kleve
Seite 23: Dr. Josef Stapper, Kleve
Seite 24, 25, 27: unbekannt (Archiv Museum Kurhaus Kleve)
Seite 46, 100: Fritz Getlinger, Kleve
Seite 97: Bistum Münster (Foto: Stephan Kube, Greven)
Seite 101–104: Rheinisches Amt für Denkmalpflege, Pulheim

Lektorat, Layout und Herstellung:
Birgit Olbrich und Edgar Endl, Deutscher Kunstverlag
Guido de Werd und Valentina Vlasic, Kleve
Reproduktionen: Birgit Gric, Deutscher Kunstverlag
Druck und Bindung: F&W Mediencenter, Kienberg

Bibliografische Informationen der Deutschen Nationalbibliothek
Die Deutsche Nationalbibliothek verzeichnet diese Publikation in
der Deutschen Nationalbibliografie; detaillierte bibliografische
Daten sind im Internet über http://dnb.d-nb.de abrufbar.

ISBN 978-3-422-02255-3
© 2012 Deutscher Kunstverlag GmbH Berlin München